給一代人的前世情書

MOSTRA INTERNAZIONALE
D'ARTE CINEMATOGRAFICA
LA BIENNALE DI VENEZIA 2019
Best Screenplay

本片榮膺第 76 屆威尼斯電影節最佳劇本金獅獎

繼園臺七號

黃永玉
戊戌

楊凡電影

No.7 CHERRY LANE

a film by YONFAN

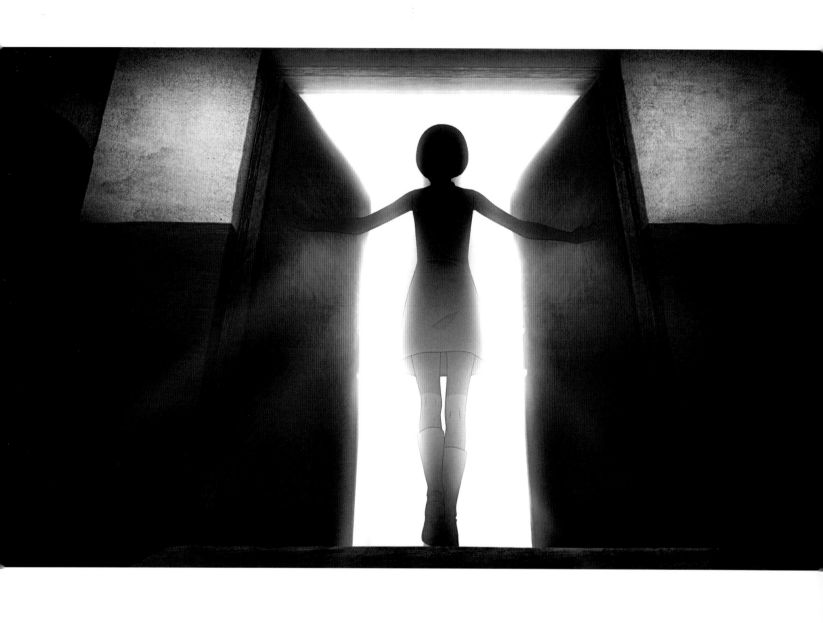

盤古初開

遠在文字還沒有存在之前，就已經有圖畫的紀錄。甲骨上的日月星辰，山洞裏的鳥獸動態，都是我們歷史的一部分。我們開始有了文字和繪畫，就更加可以記錄人類的生活和感情。這種有感情的生活，有一種我們看不到卻又可以提升想像空間的，就是「詩意」。中國字畫常道「詩書畫」三位一體，其實就是這個道理。

動畫師將香港的街景用碳粉鉛筆繪畫在宣紙上，然後再調配最具想像力的色彩，呈現出一個已經消逝，卻又存在於腦海中的美好時光。看似立體，實無透視，既是懷舊，卻又前所未見，迷人至極。

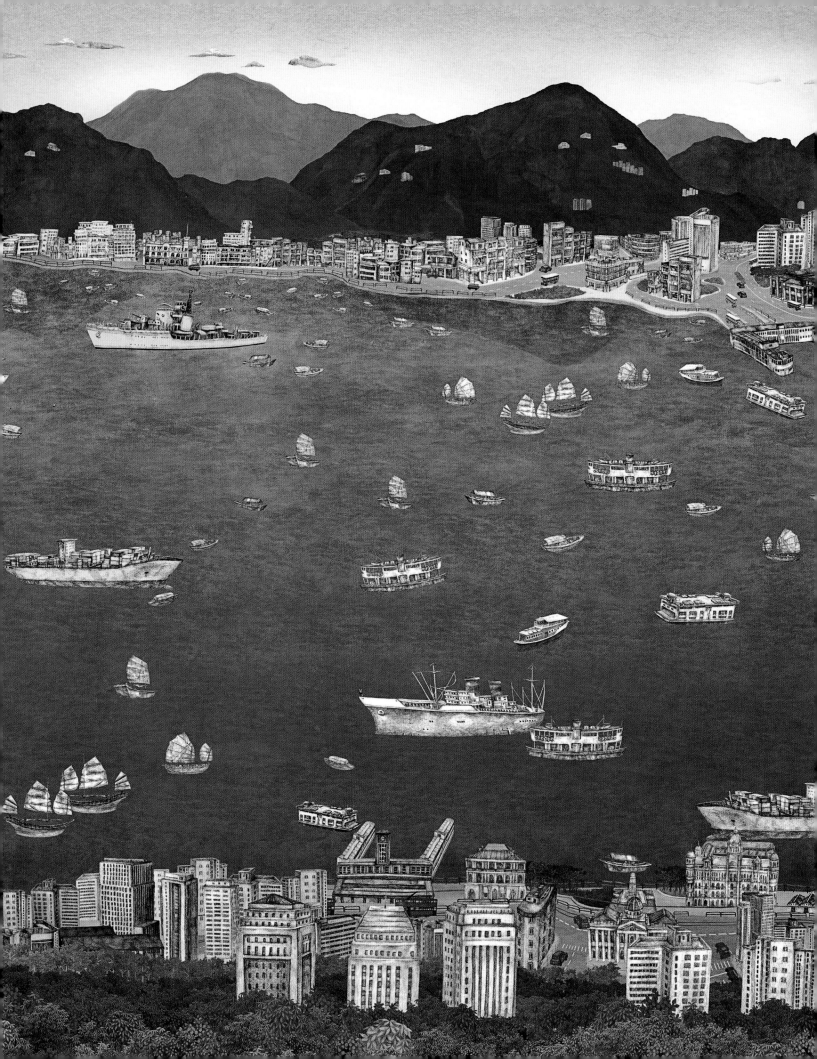

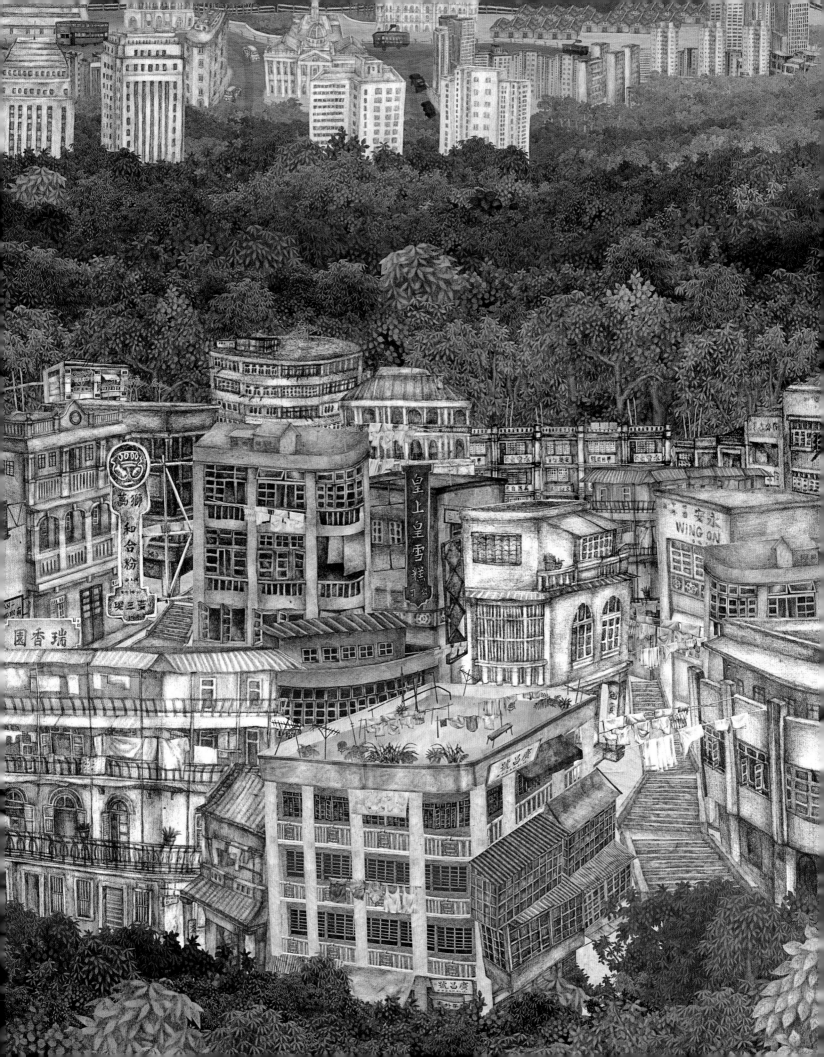

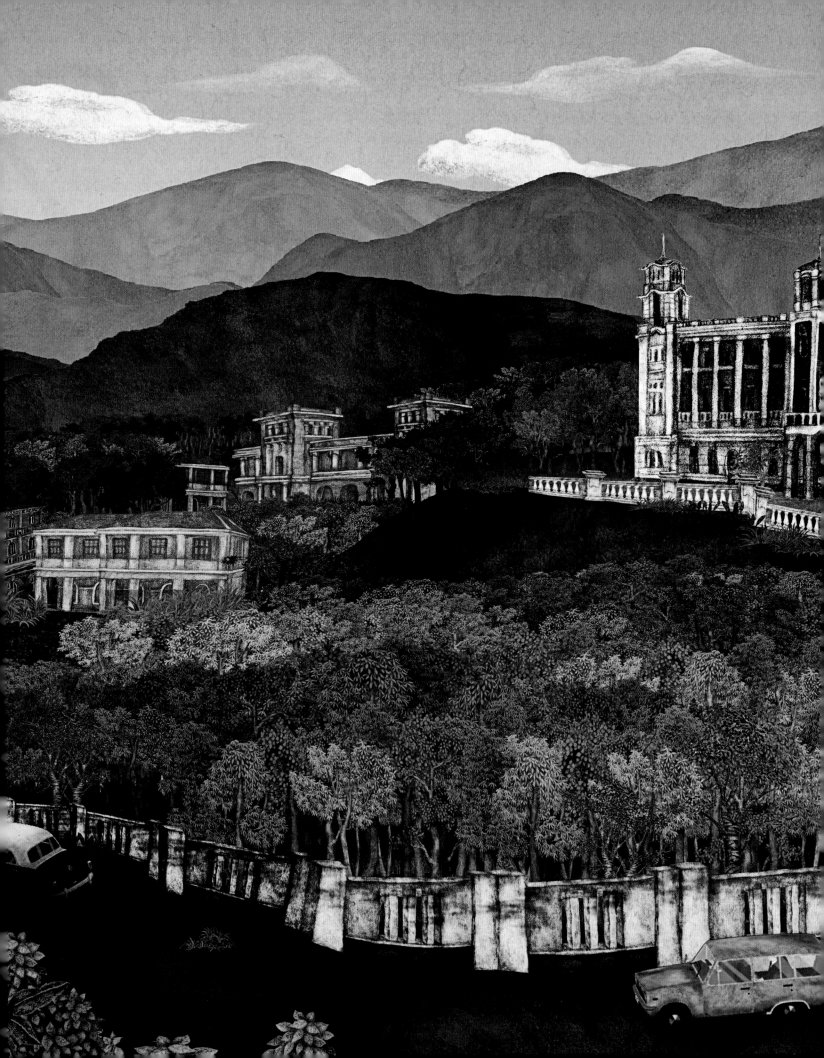

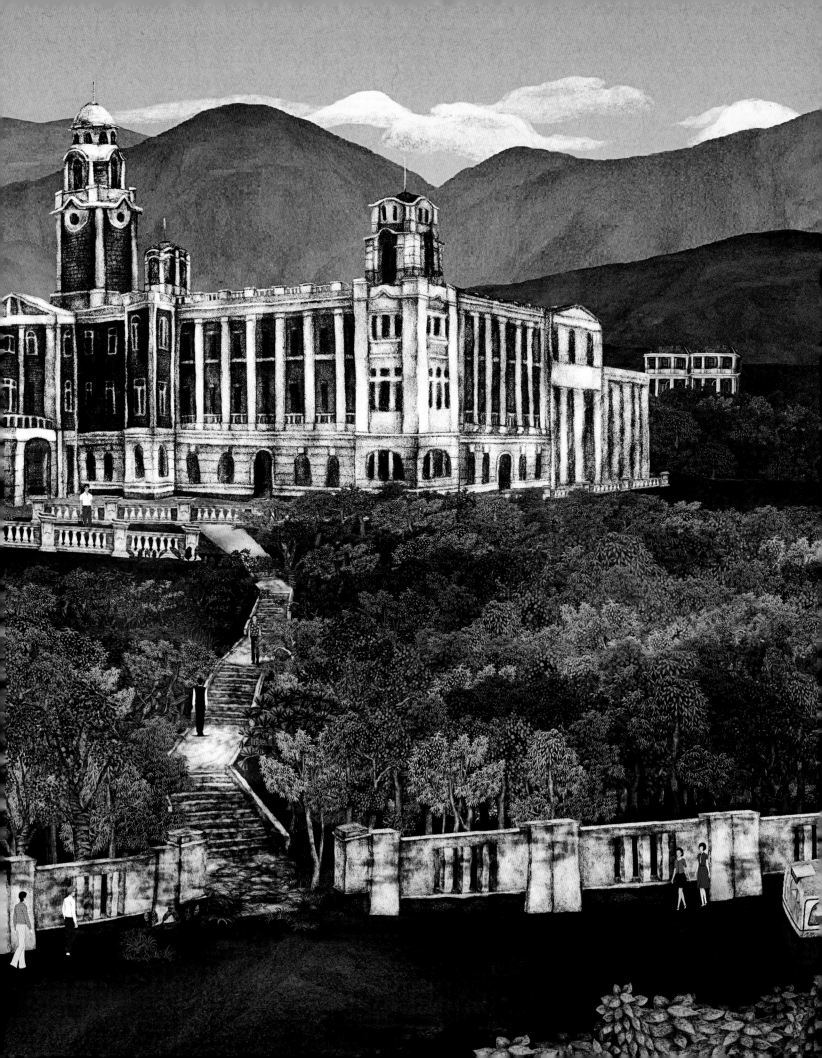

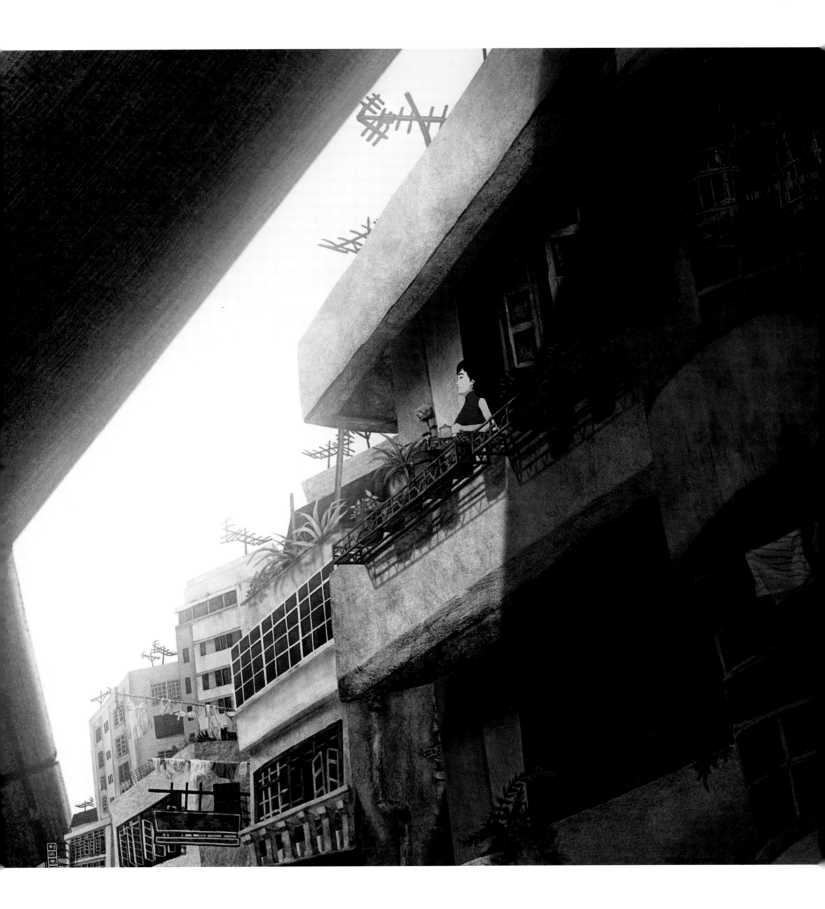

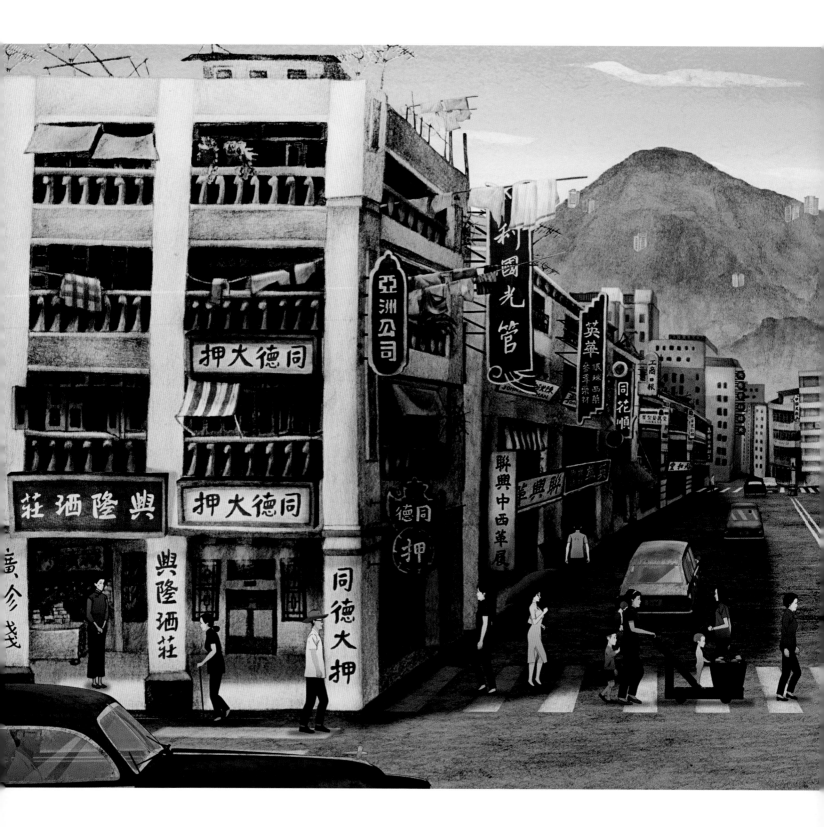

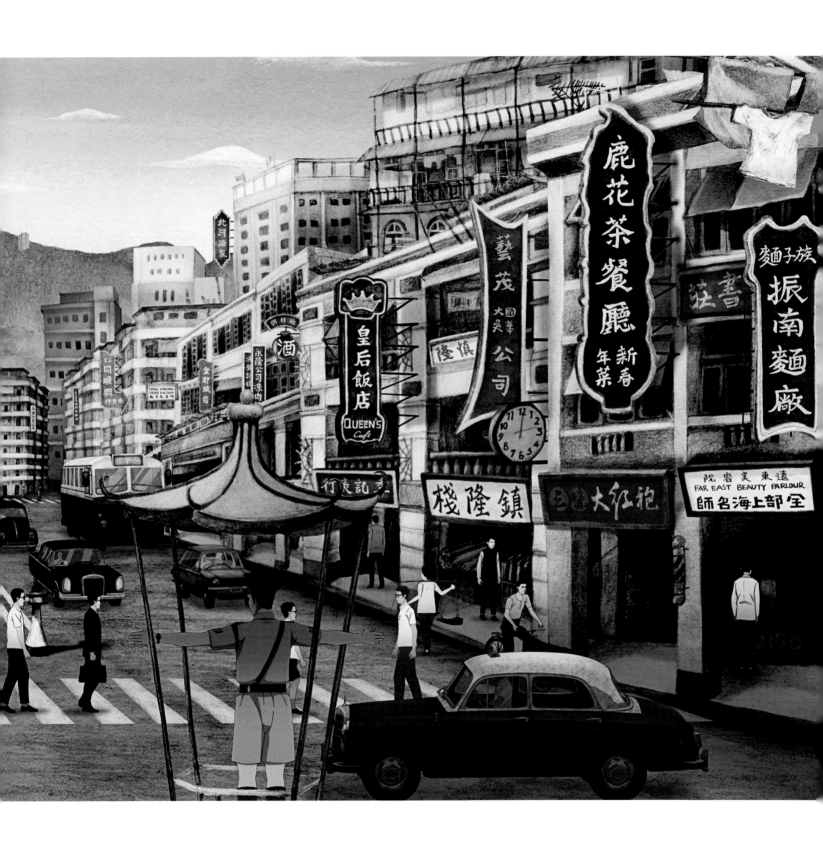

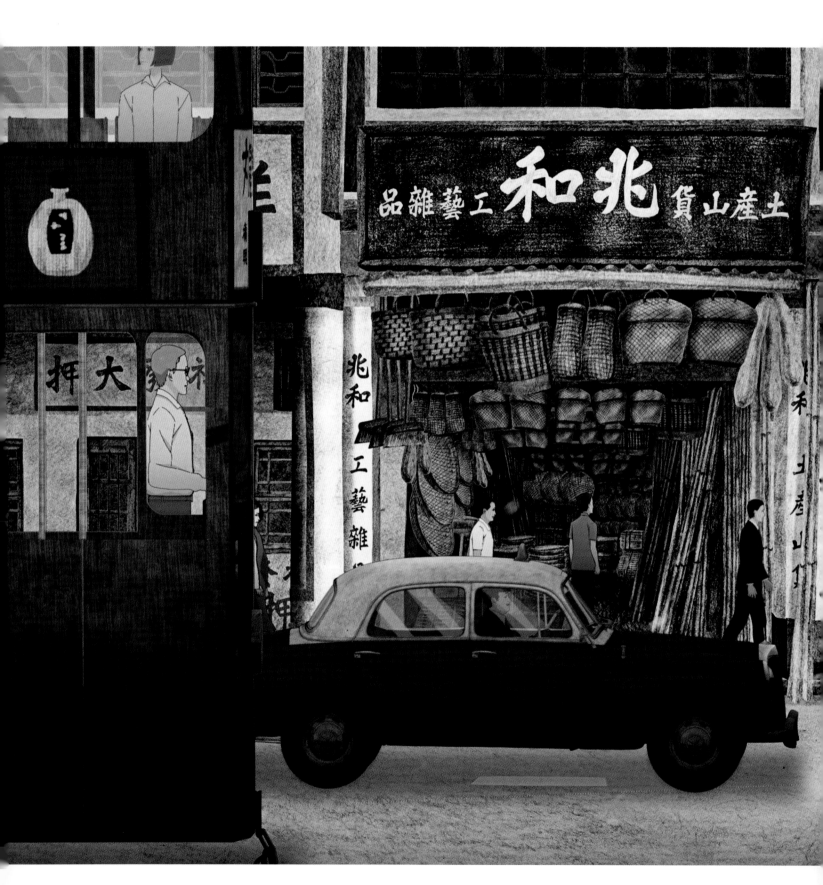

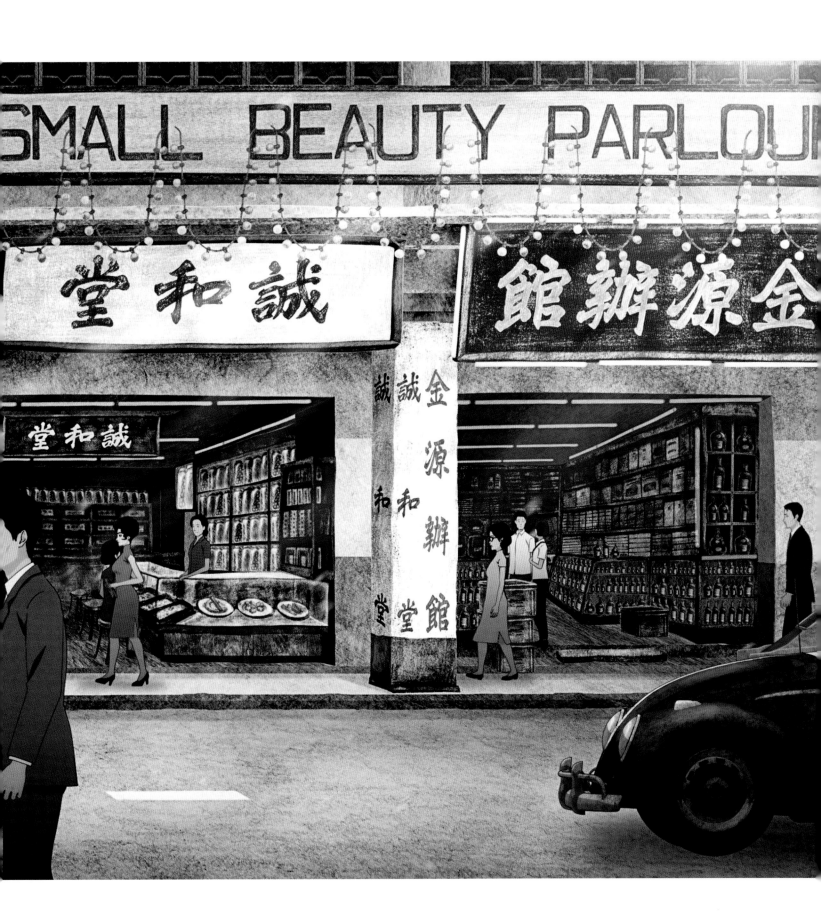

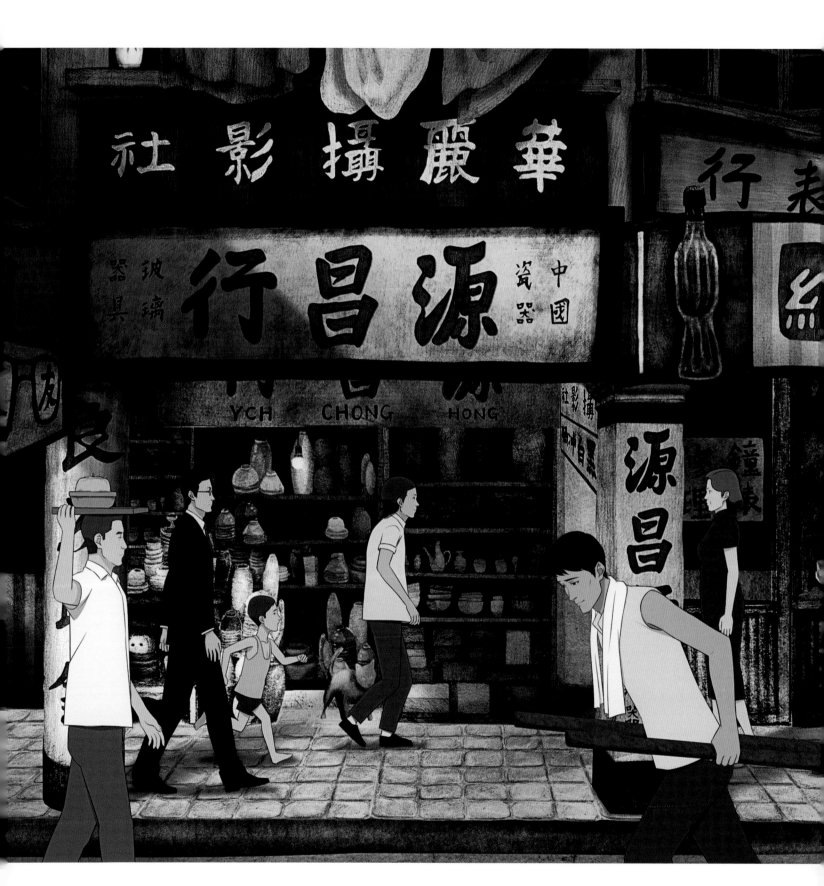

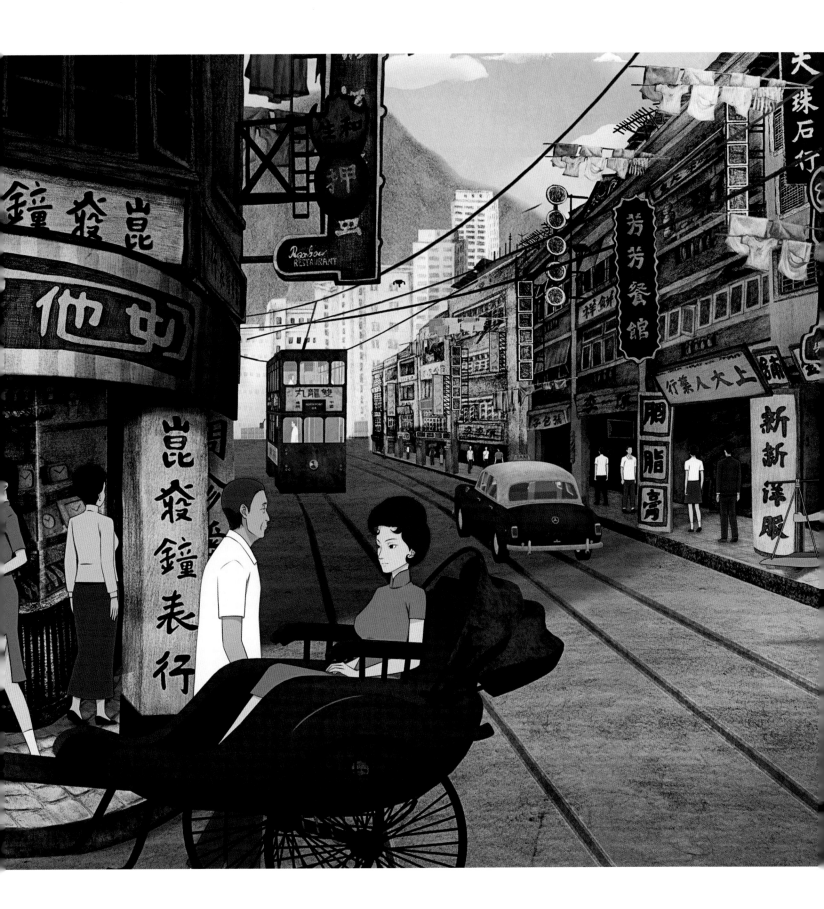

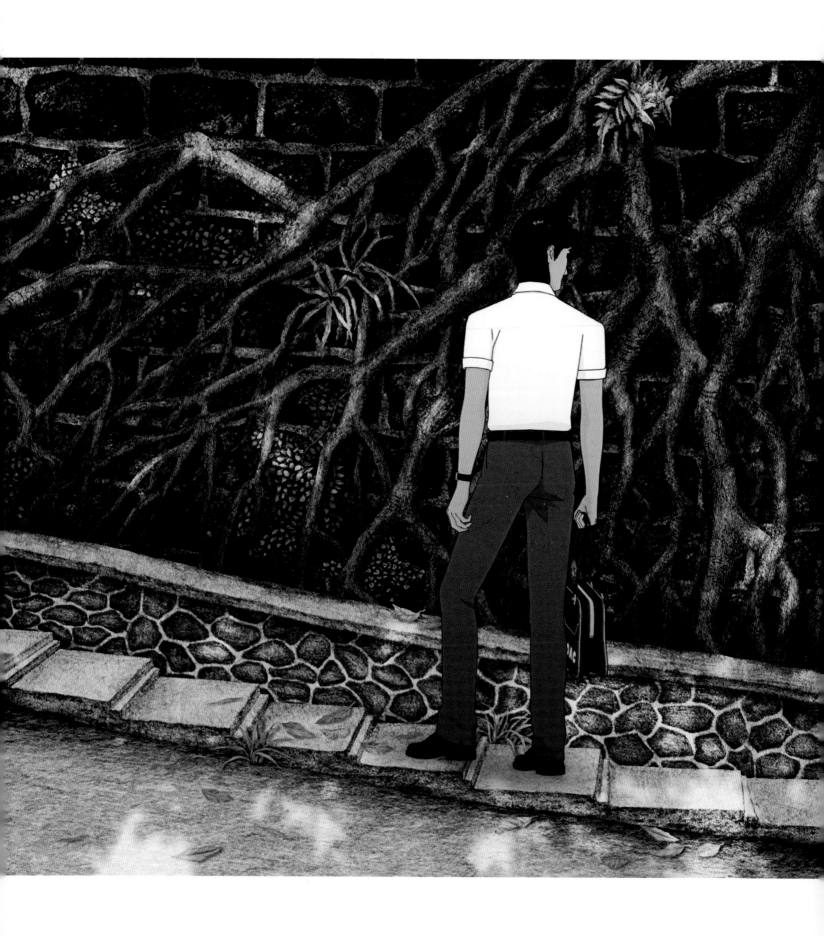

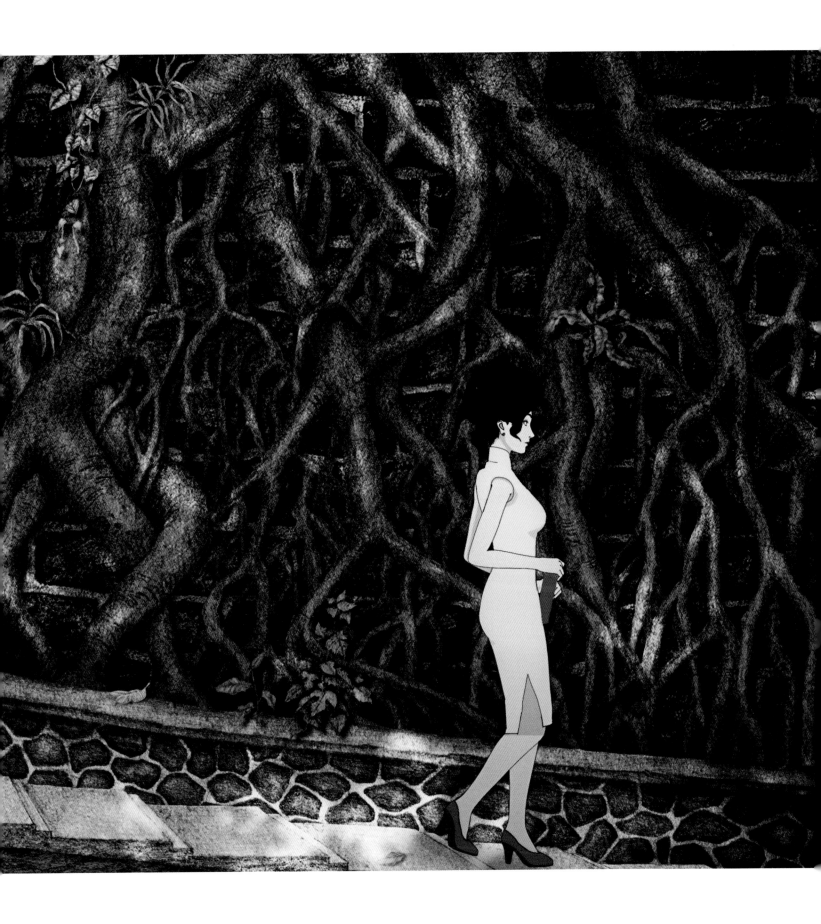

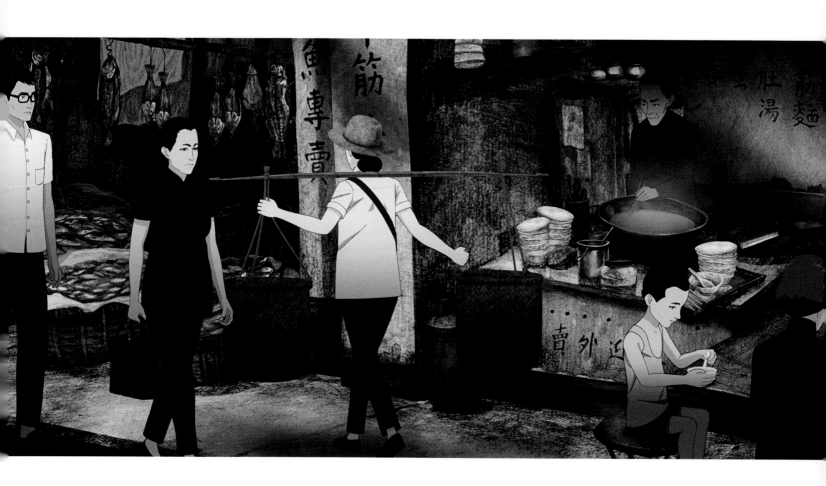

這是一部屬於文字畫面和音樂的電影。故事雖然簡單，但是對愛情的憧憬又是如此絕望，內容更包括了一切的矛盾：上下高低、時尚與懷舊、美女與野獸、傳統和叛逆、聖潔和罪惡、戰爭與和平、東與西、靈與慾……這些元素幻化成萬千張手繪圖片，圖片若能感人，則可醞釀成我心目中的動畫。因為只有動畫，才能表達我華麗後的蒼涼。

這是寫給香港和電影的一封情書。一個屬於昨日今天和明天的故事。一部自由解放的電影。

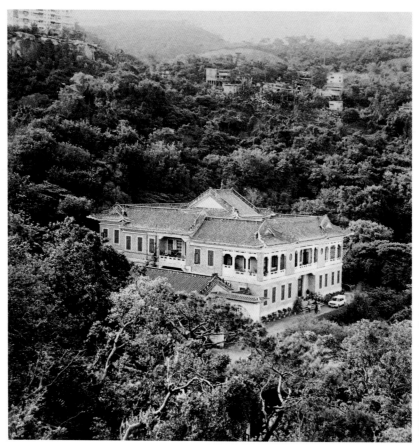

五十年代繼園（圖片由陳維周家族提供）

北角繼園臺

偶遇相識於七十年代的蘭心老闆娘，寒暄之後問到有無新作，告訴她剛完成一部電影《繼園臺七號》。哦，繼園臺，繼園街，都在我們以前照相館附近，張愛玲也來過我們相館拍照。那麼您還有保存張愛玲的那些照片嗎？老闆娘輕描淡寫，都那麼多年了，誰還惦記着那些。回家上網一查，張愛玲最出名的標準照，都打着「蘭心攝影」的水印。

一九四九年解放後，許多上海一帶的居民移住香港東部的北角。他們帶來了江南固有的文化和生活方式，在此自成一格，這區因此被叫做「小上海」。這區以往叫做七姊妹，海邊有座七姊妹泳棚，遊人如鯽，後來一路填海，就有了英皇道。四十年代廣州南天王陳濟棠兄弟陳維周在這裏蓋了大宅門「繼園」，紅牆綠瓦，樓閣亭臺，小橋流水，堪稱人間仙境。山坡上則有繼園街與繼園臺，暱稱繼園里。

二〇一二年嘗試寫短篇章回，總共寫了五十九篇，發生在「繼園臺」的只有三回：〈青春夢裏人〉、〈春風沉醉的夜晚〉和〈金屋淚〉，改編成的電影就叫《繼園臺七號》。

香港是座山城，許多大宅都會蓋建在山坡的半腰，取其無敵的山景與海景。為了打好地基，就用花崗岩圍成平臺再填土起樓，於是有了許多動聽的「臺」。一九六四年從臺灣來到香港，住宅隔壁就有暗藏在般含道「余園」古堡背後的「清風臺」，中學聖保羅音樂老師鍾 Sir 住的「西摩臺」也是王家衛《阿飛正傳》榮家的場景，許鞍華拍《瘋劫》的「義皇臺」在西環，第一次送張國榮回家那時住在還沒拆建的「肇輝臺」，昔日名模柴文意住的「寧養臺」樓面起碼十三呎，還有昔日「輔仁書院」背後的「明珠臺」，《桃色》中借屍還魂的「太子臺」……都是昨日星辰，氣魄不再。至於鍾楚紅朱家鼎相戀的「鳳輝臺」，漫畫家祁文傑寫書藏畫的「菽園臺」則是改變最少的香港名相。

楊凡電影從不寫實，雖然章回中每個人物都有本尊像影，其實也都是作者自戀的分身。自創「後現代章回」一辭，本是強詞奪理，改編電影之後則更加變本加厲：陶傑說，美麗的榕樹根花崗石牆是西環特色不在北角，後現代。安樂影片八十後的發行說，街景看到「住好啲」招牌，未知是否故意？後現代。法國片商喜歡饒舌主題曲〈南十字星〉，但是和那個年代……那個年代？這是新舊交替的香港，昨日、今日與明天，又拿「後現代」三字解套。好用的字眼，馬虎代名詞。

其實最真又直接的後現代：自己從來沒去過「繼園臺」，但是對這三字卻有說不出的感情與迷惑。

二〇一九年六月九日於巴黎

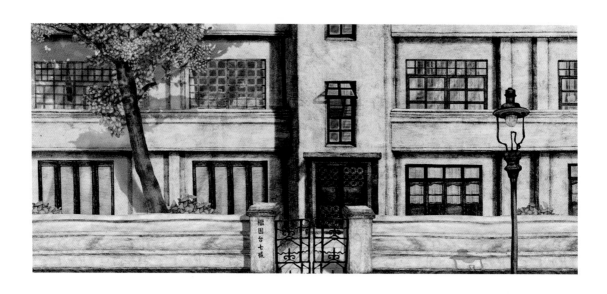

繼園臺七號　日與夜

然而他竟不察覺

樓上的過氣花旦也開始沉迷

牆根下的黃衣女郎變得更加鬼魅

仰慕者則是不擇手段想侵入他的夢境

這一切，都看在梅太太的貓眼中

這時正值動蕩的香港一九六七

他走上北角的繼園臺
遇到一雙飄零的臺灣母女兩生花
帶着她們分別去看不同類型的電影
藉着黑暗中的光明
透過大銀幕的魔力
揭露出一段被禁止的不倫激情

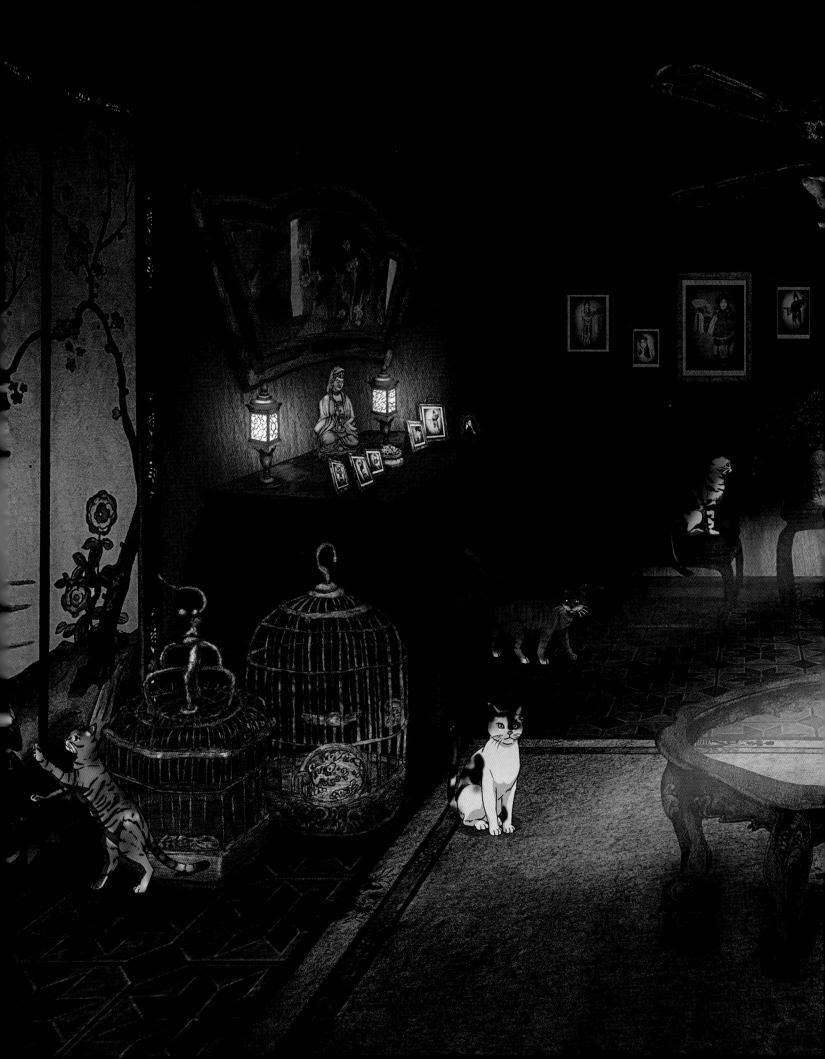

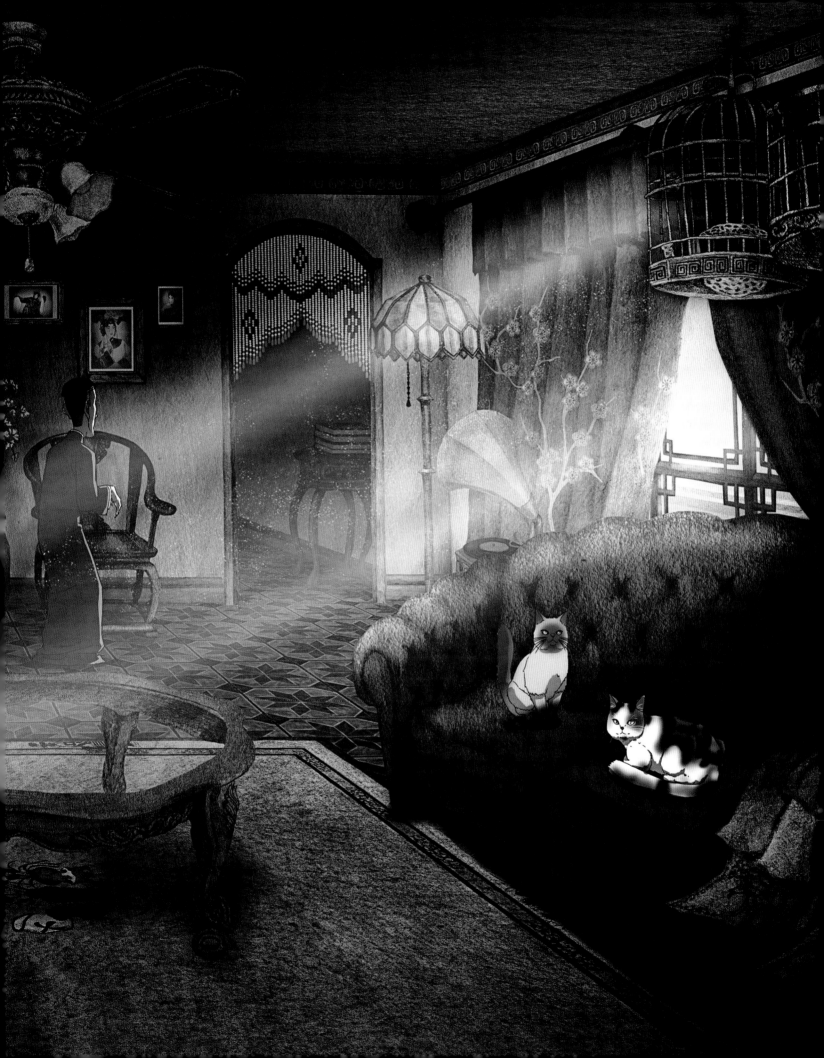

那天子明打完球
換好衣服
離開香港大學的時候
大約是下午四點半

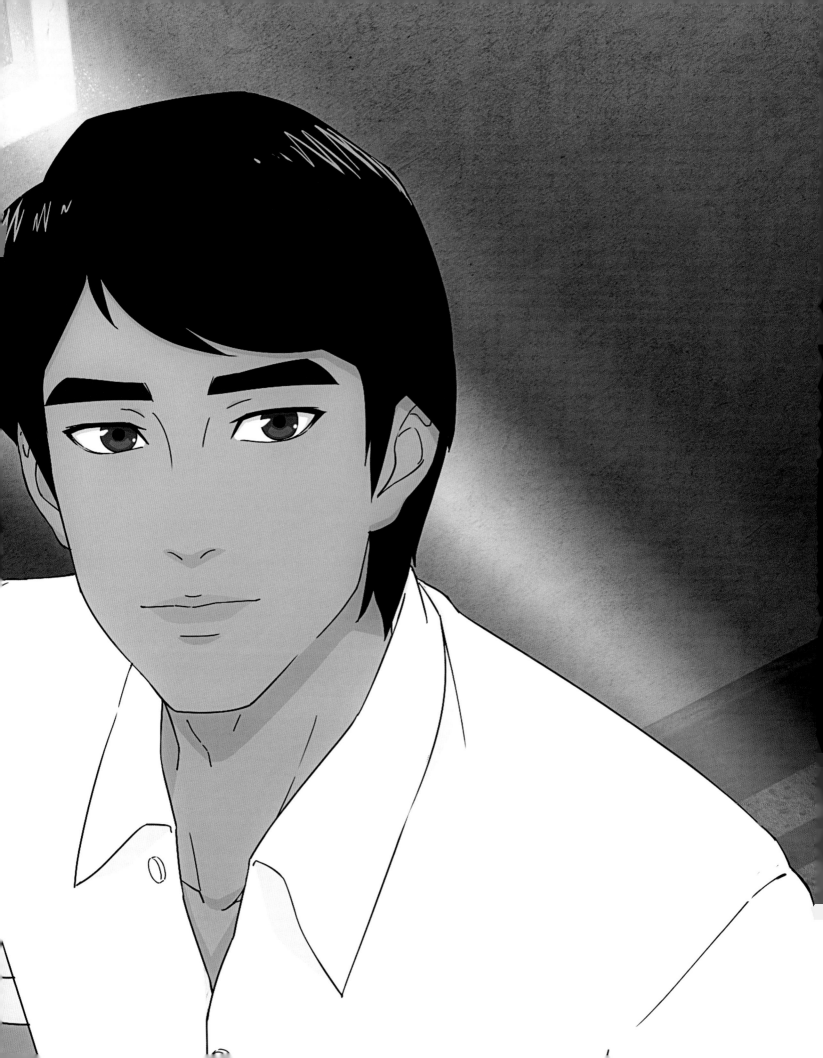

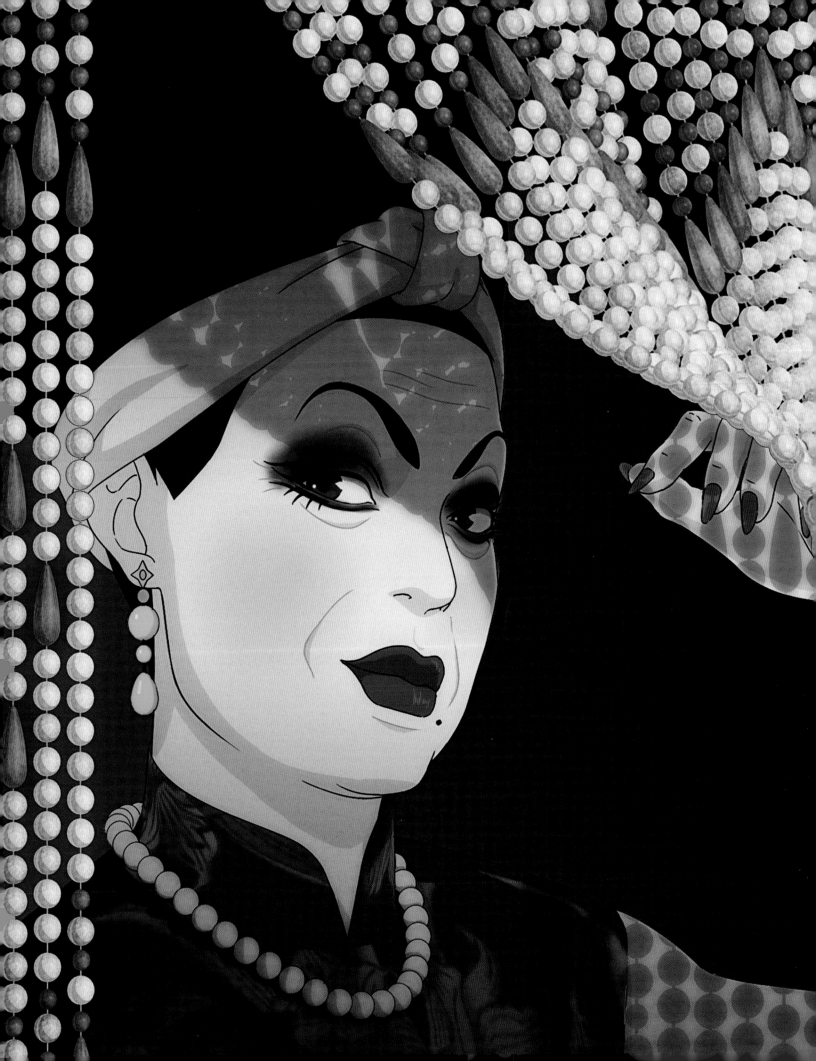

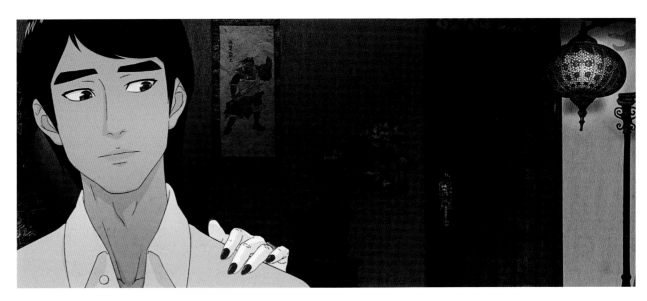

小老弟
瞧你
高頭大馬 滿身肌肉
喔⋯⋯長得還挺俊的

你知道有一天她告訴我
其實他不是女的
只不過花旦演得太多 太入戲
做不回男人

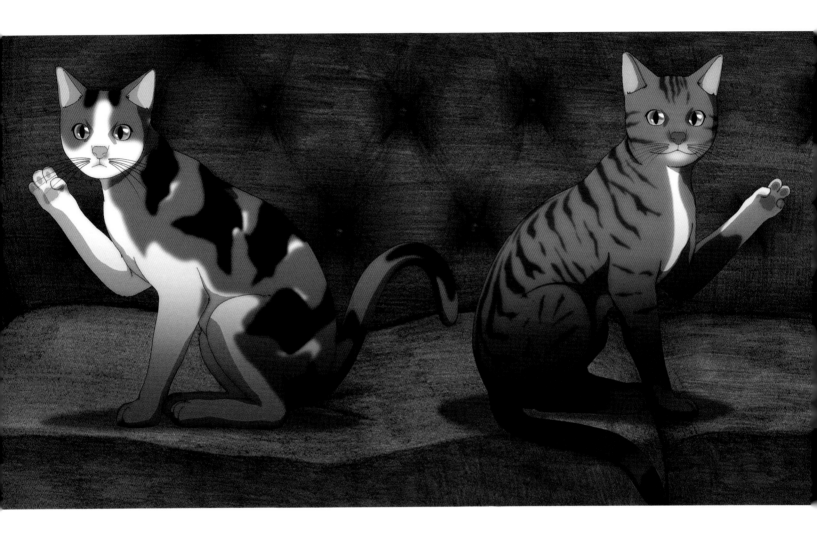

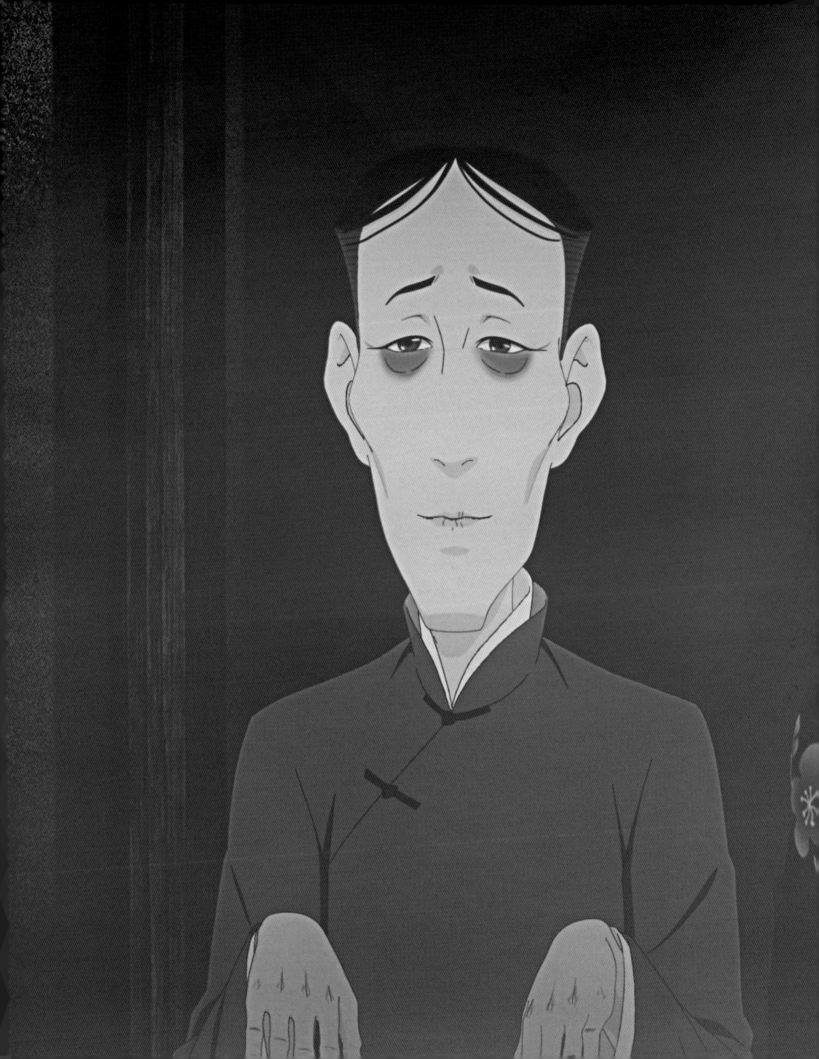

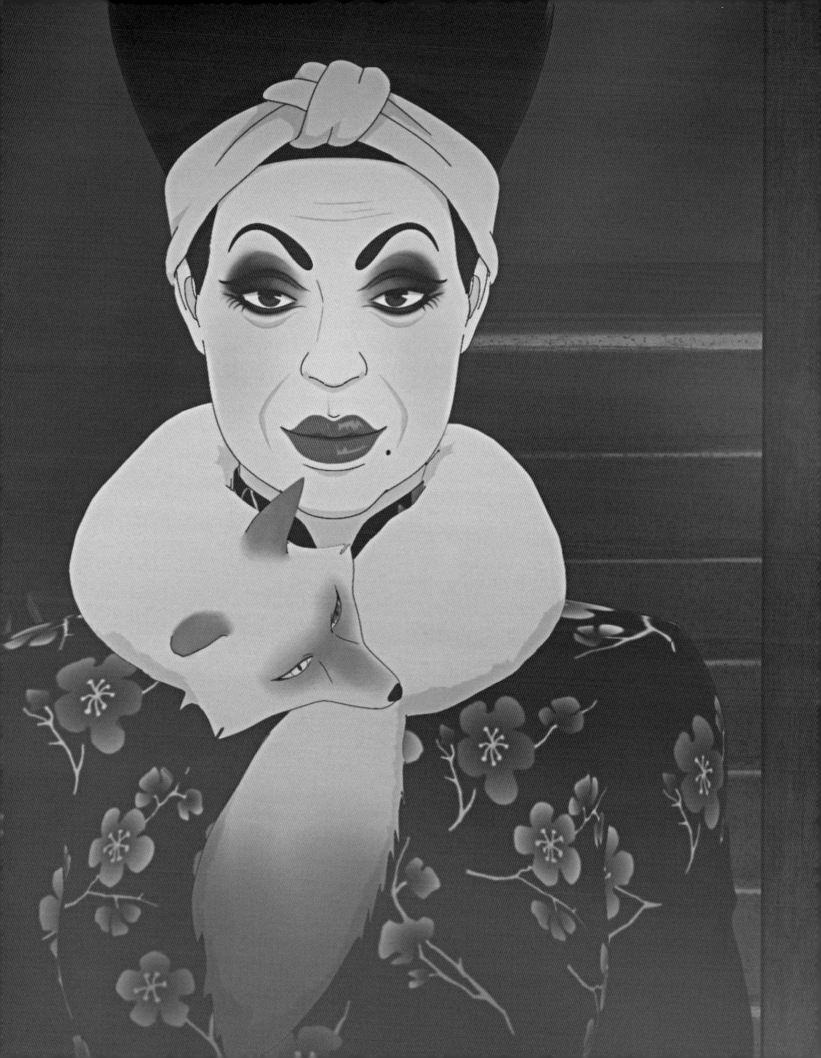

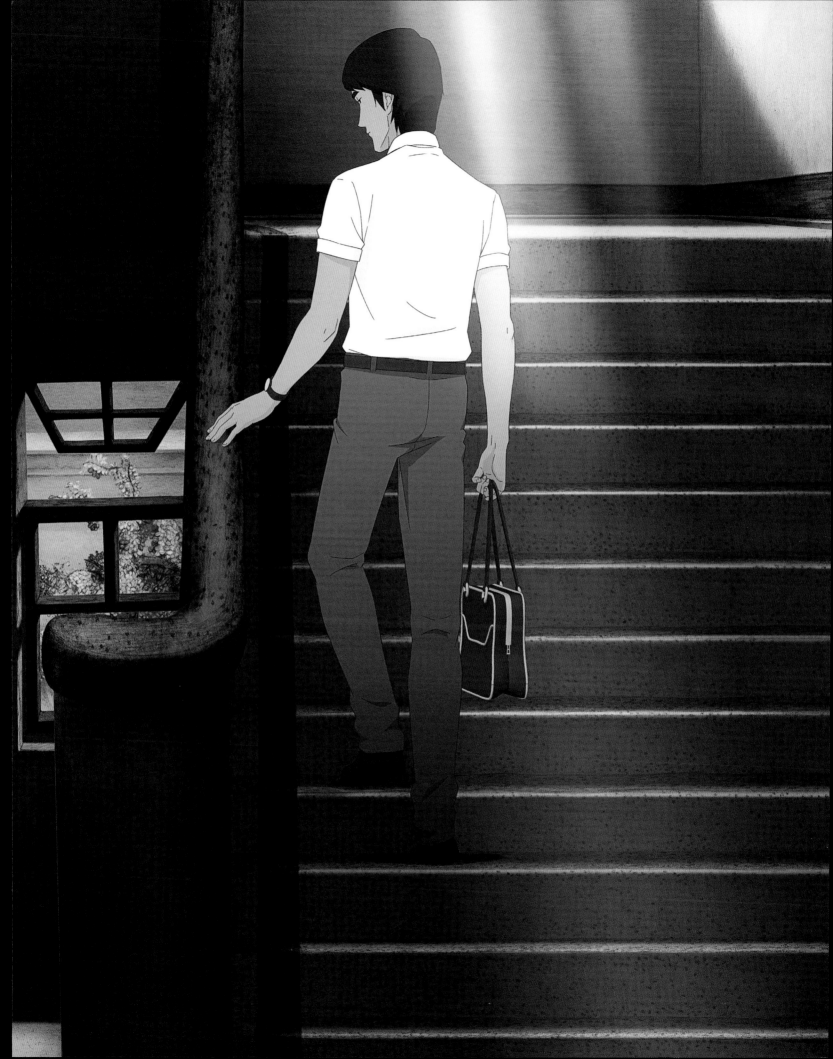

窗外一陣微風吹來
彷彿吹動了這屋內停滯已久的時間

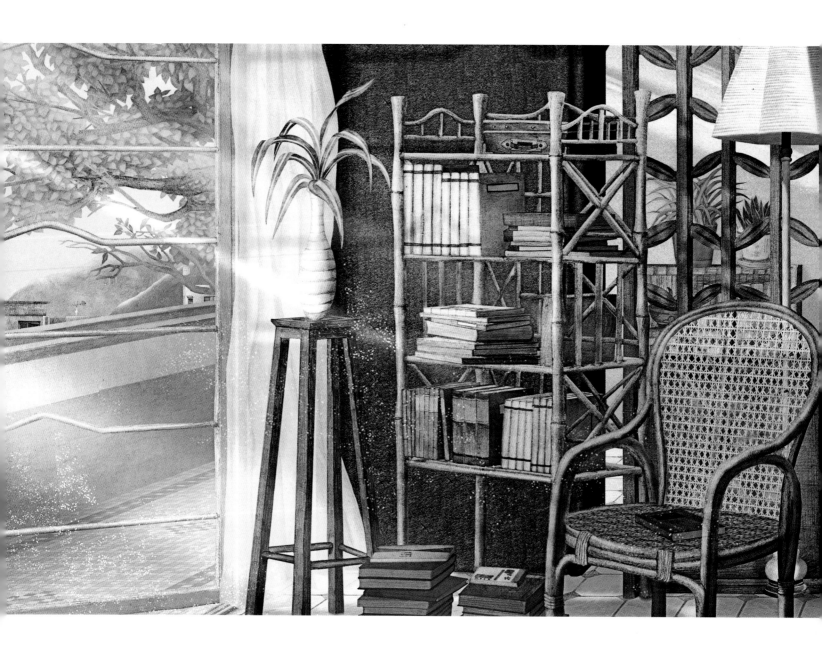

昏黃的斜陽照進客廳的一個角落
整齊地堆滿了印着西洋商標的紙貨盒
另一個角落則堆滿了書籍
擺放在修竹書架上還不夠
地上也放了一摞摞

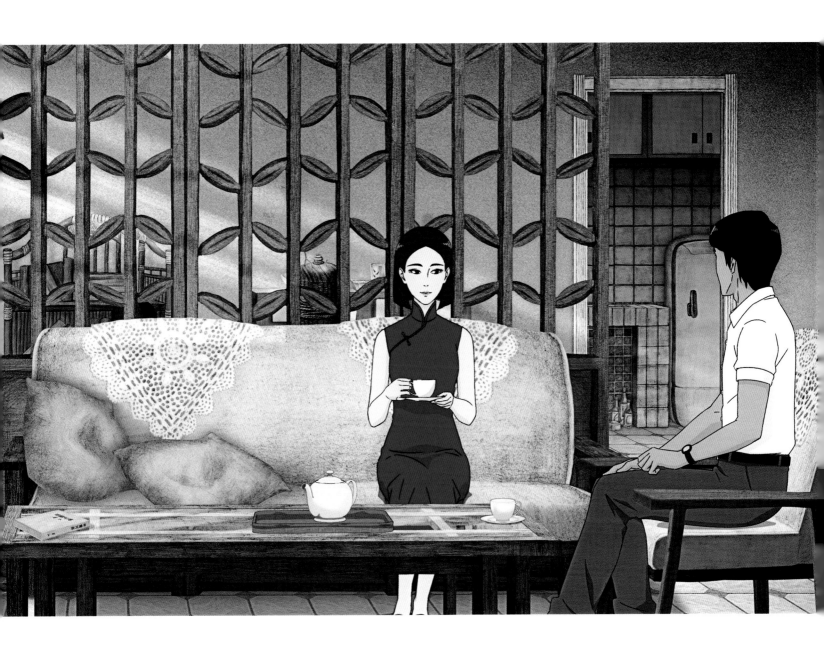

檯面上有一個相框
框着一位美麗女孩
也只有這照片裏的摩登
可以把奢侈二字和這個房間扯上關係

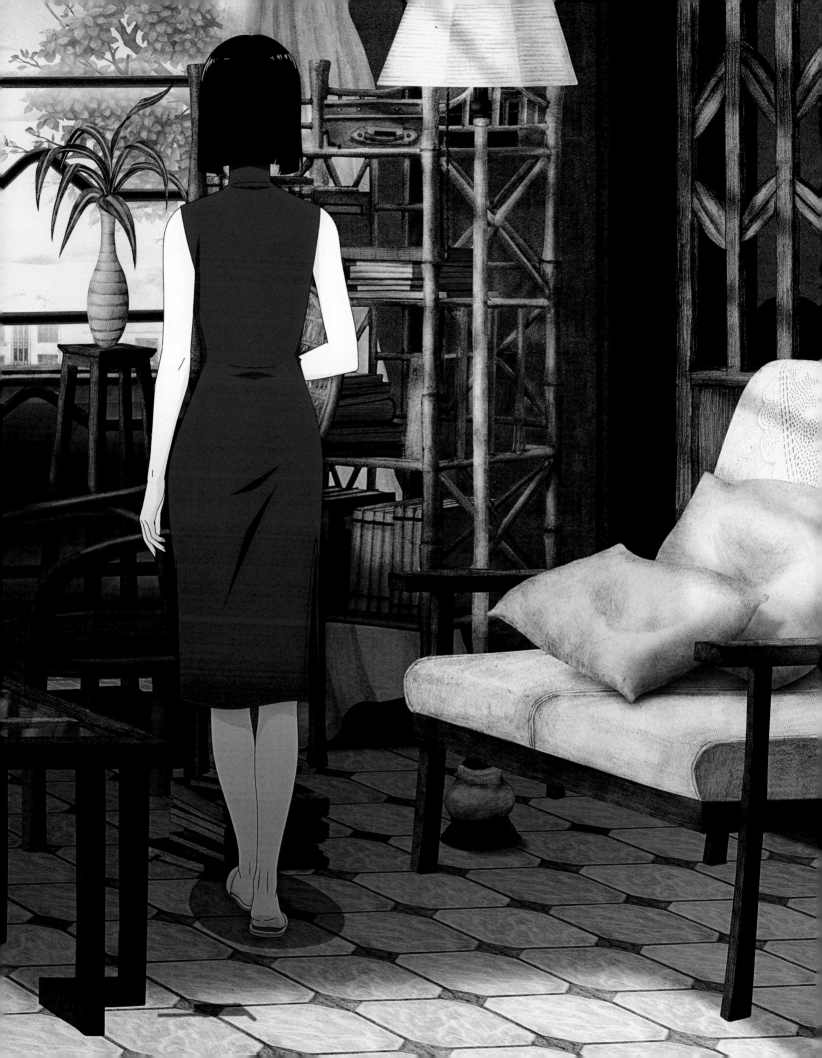

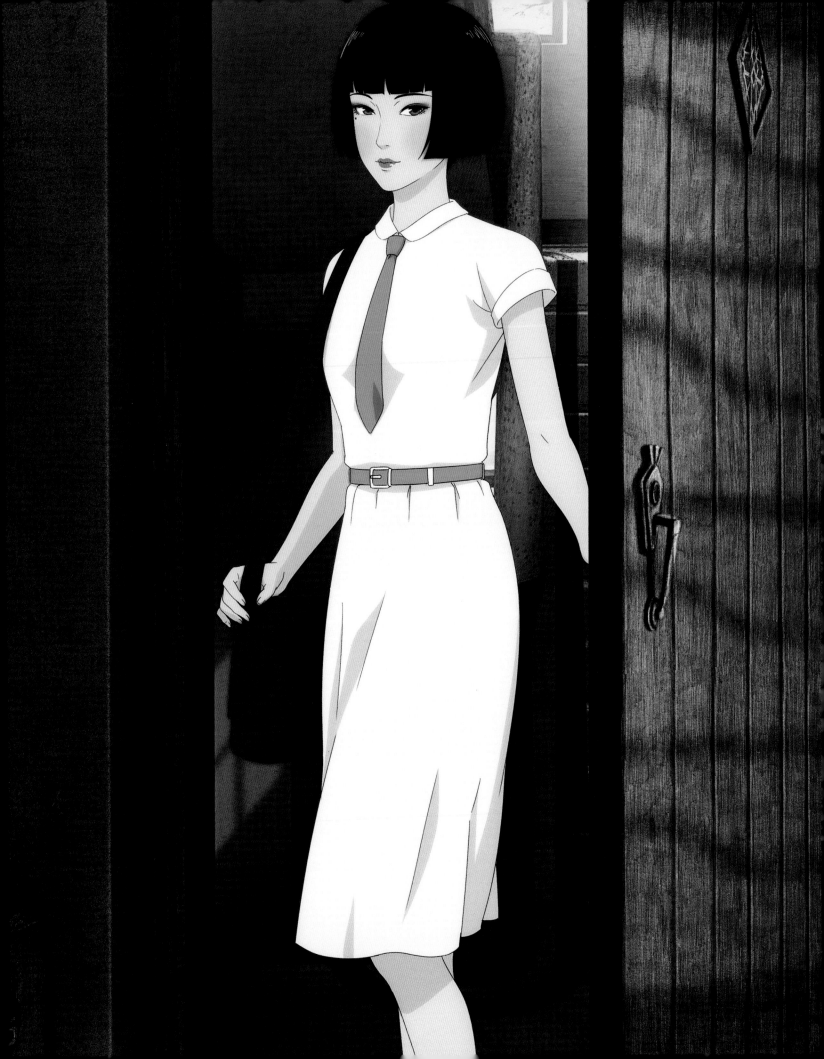

繼園臺七號

日與夜

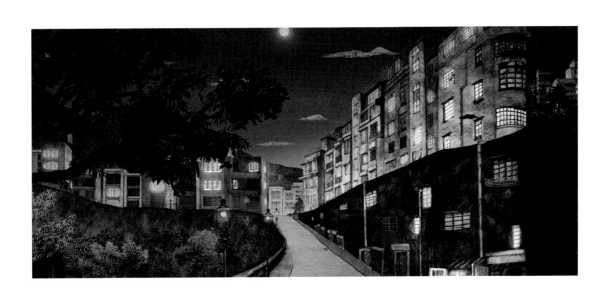

煙
就像麻藥像鴉片
從開始就把他們迷惑住

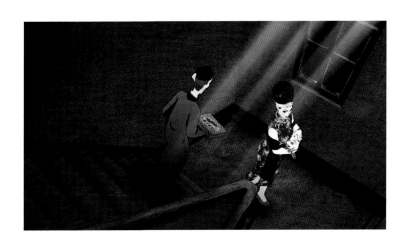

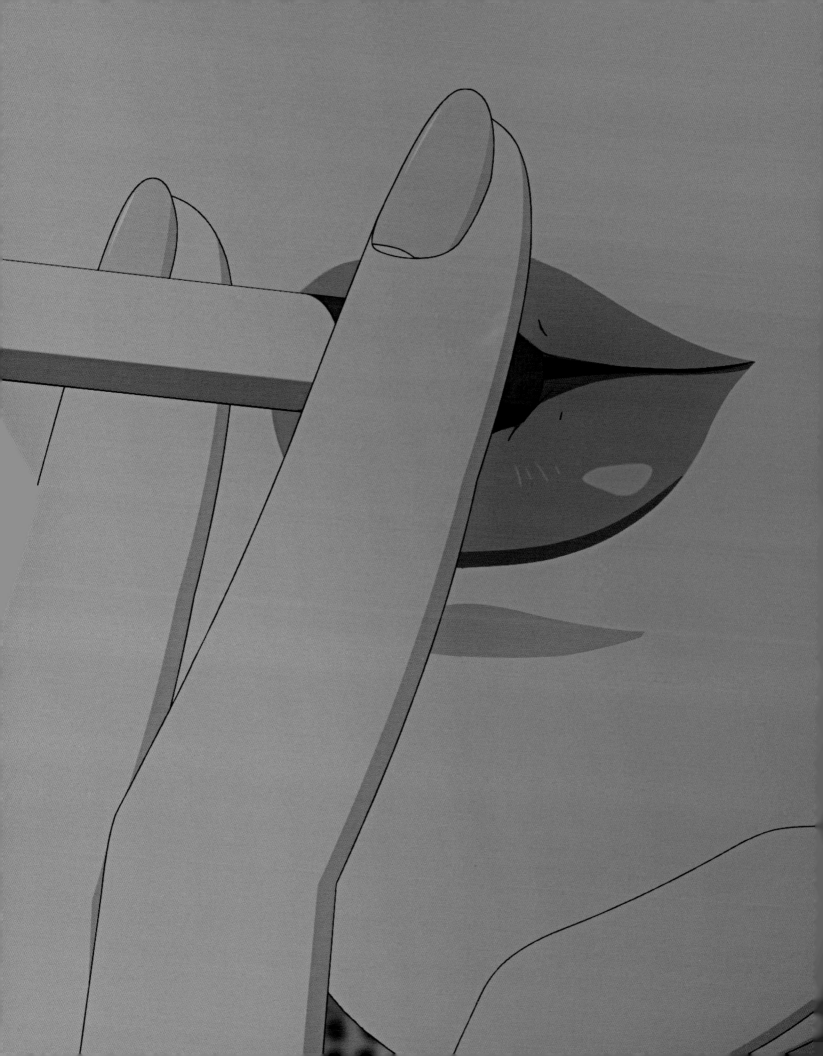

不用我說你也知道
很多女人第一面見到你
都會對你有幻想

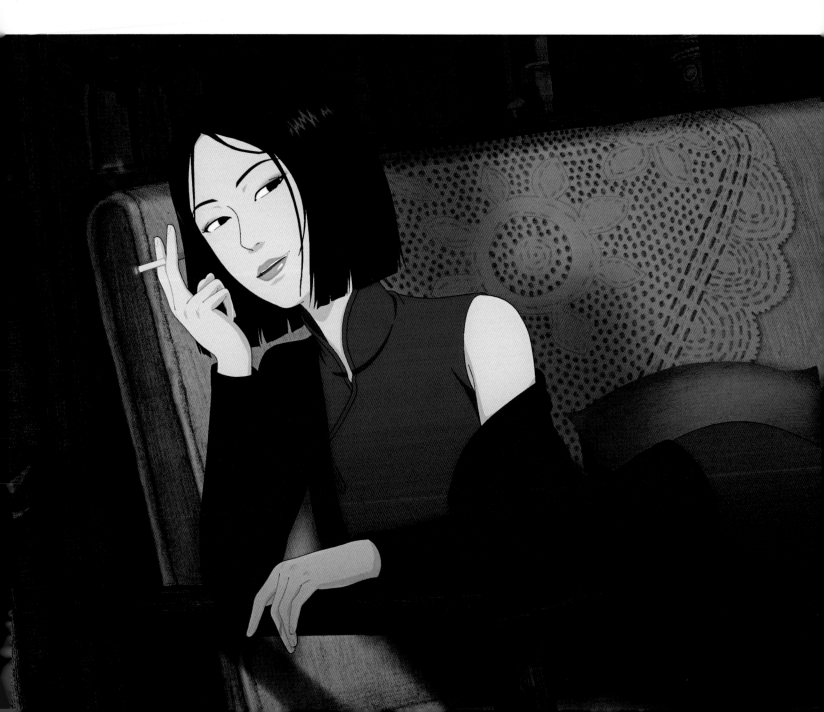

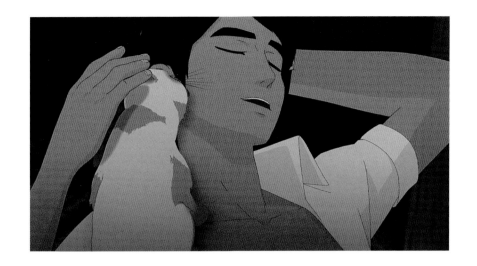

你記得我們樓上的梅太太
她家養了許多貓
有隻常喜歡跑到我家來

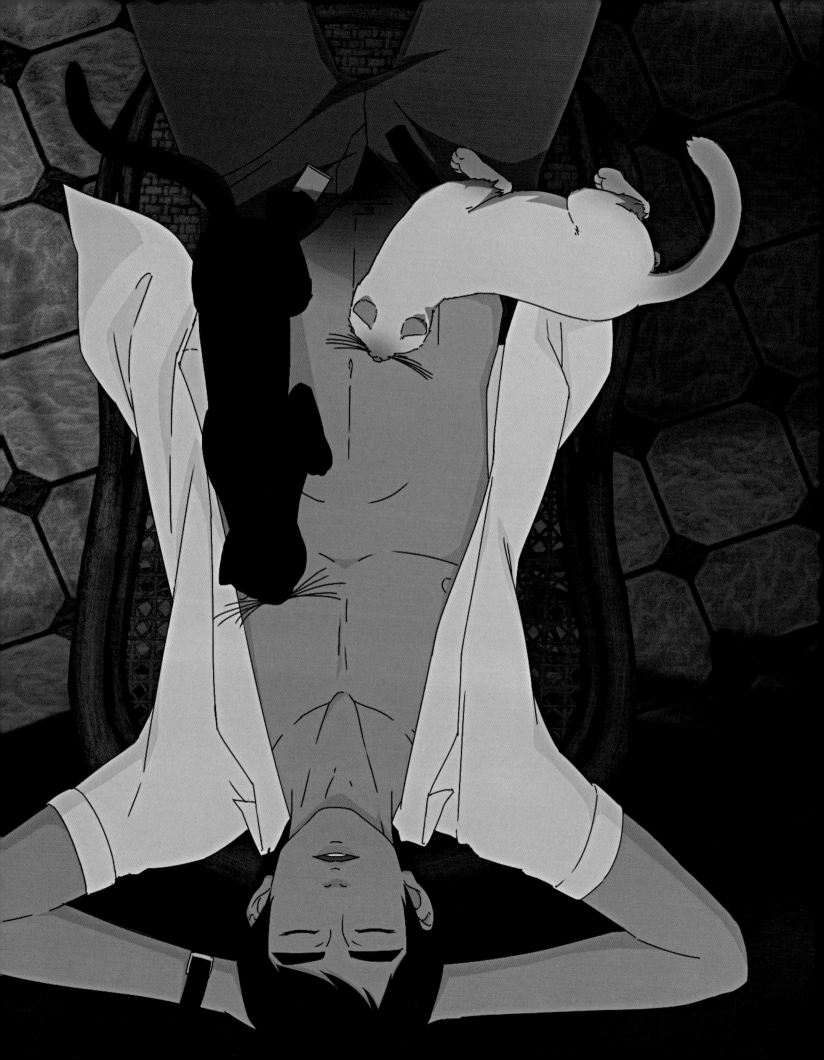

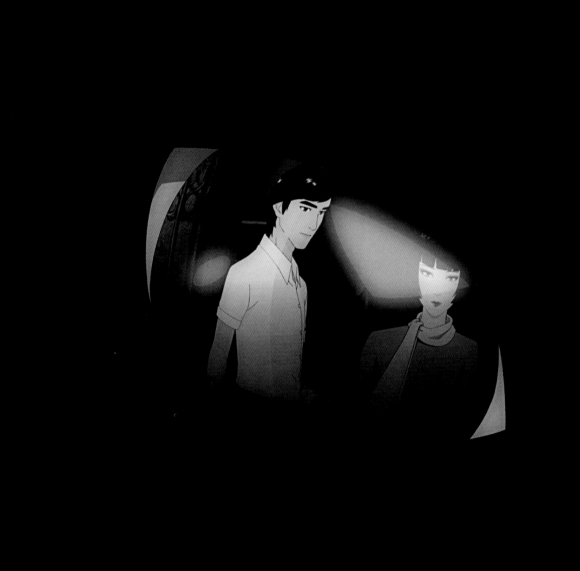

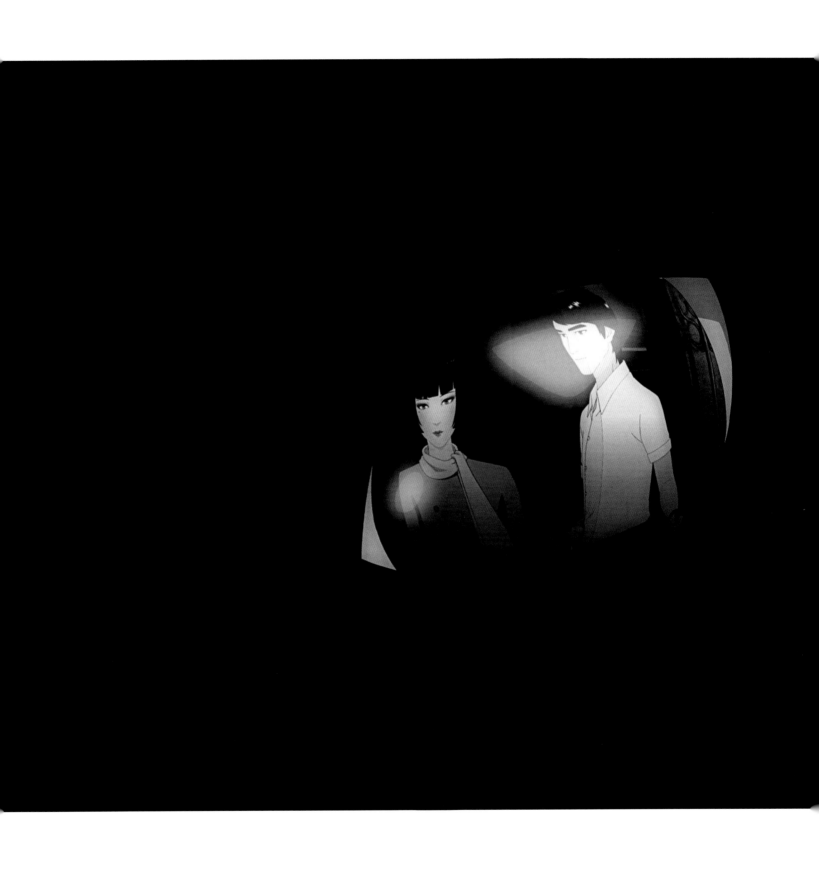

昨日今天和明天

雖然說的是一九六七年的後現代，這絕對不是只屬於昨天的故事，這是屬於昨日今天和明天。我當然知道昨天發生了什麼事，但還是期望明天的到來，所以感覺就還會永遠年輕。這故事是昨天和今天怎樣找到一個妥協，一個相互原諒，一起尋找一個更美好的將來，那就是明天。我的信息不是只給張艾嘉的虞太太，因為她看到的「那不是革命」，因為她是「從亂世中走過來的」，這信息更是給那美麗年輕相信「明天是屬於我的」趙薇虞美玲，因為她是如此的自信。當然林德信的子明就是今天的你我，一句「我都可以」，就代表了一切。

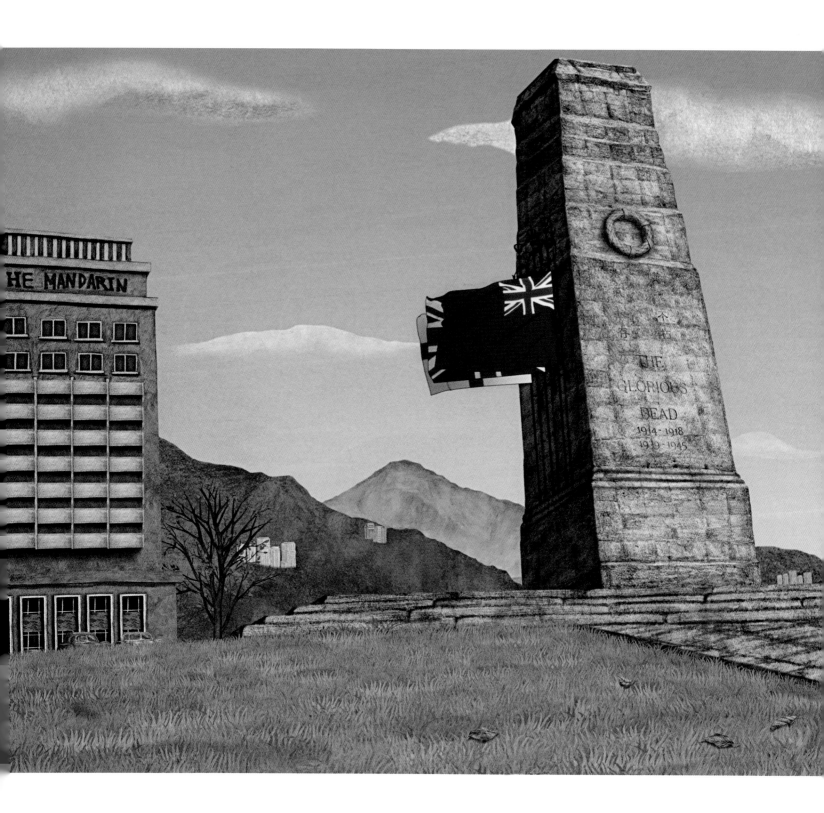

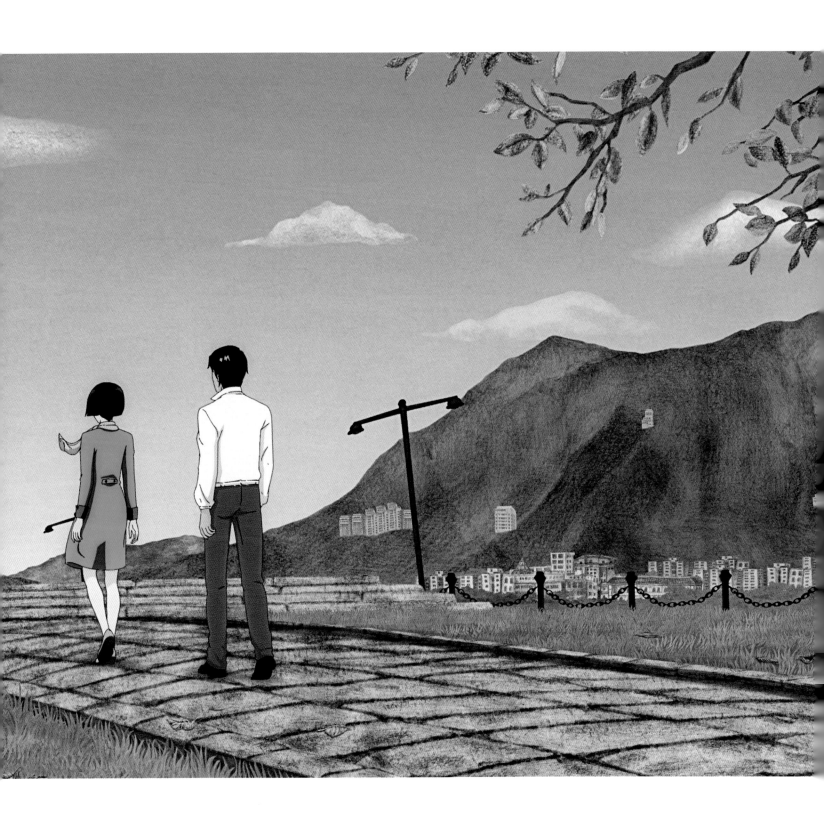

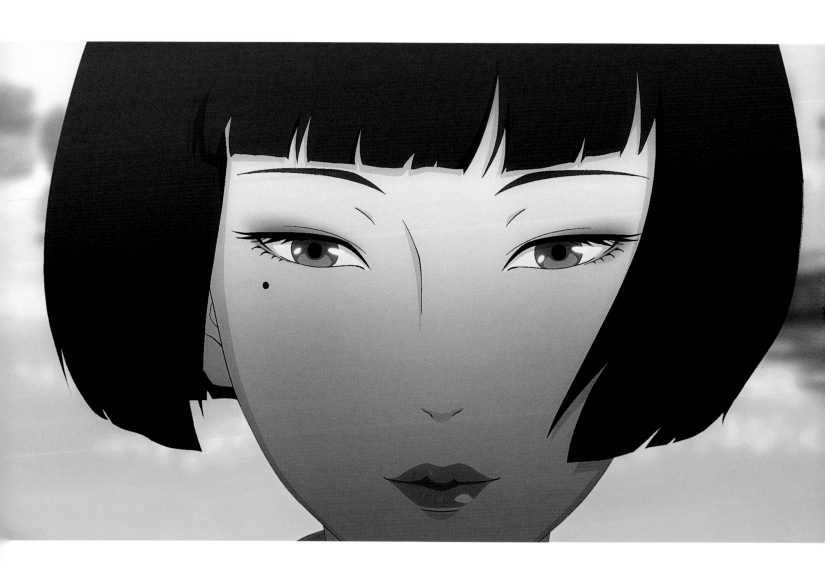

冬至
一年裏太陽最短的一天
陽氣最弱的一天
傷感

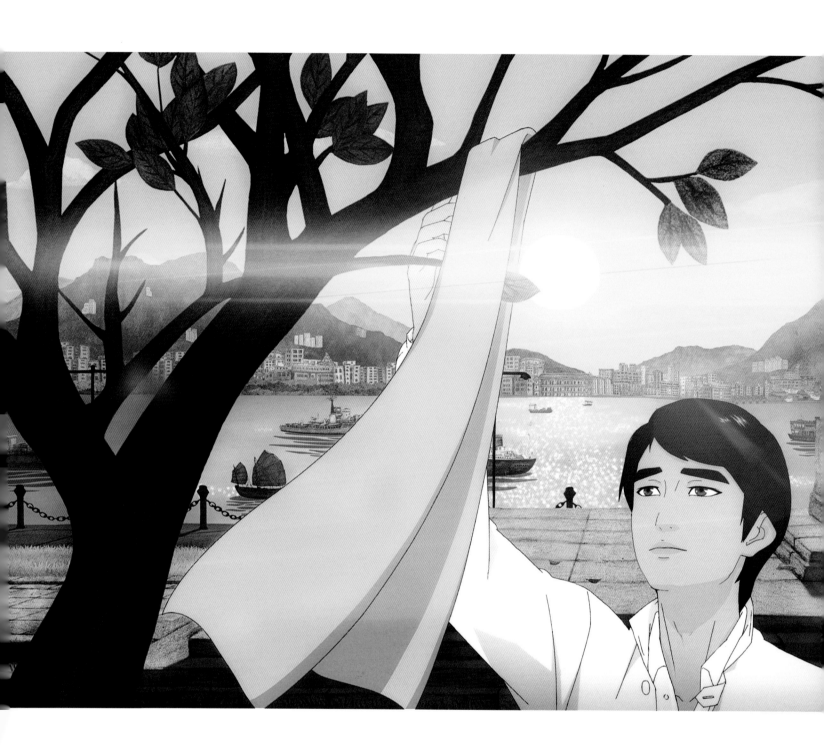

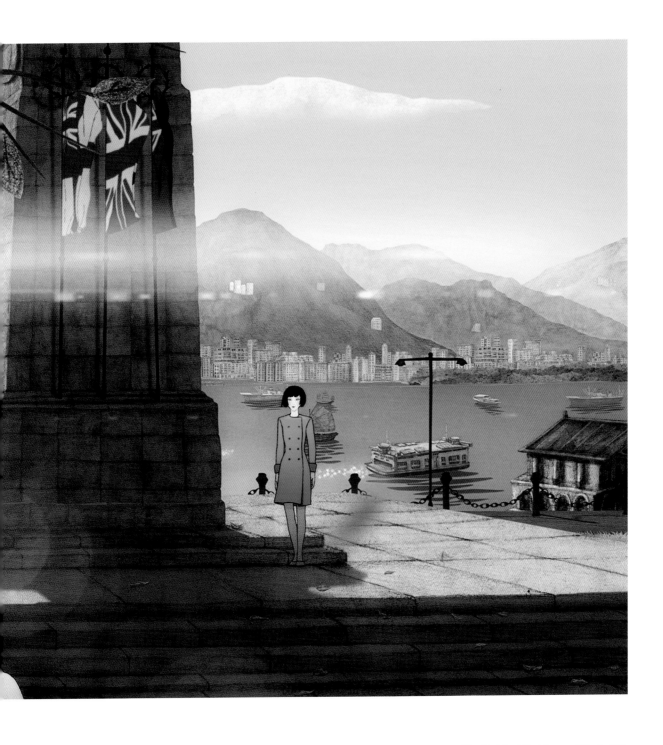

像我這樣的一個女孩
大家都渴望得到我
我 卻只想得到你
而那是一個達不到的目標

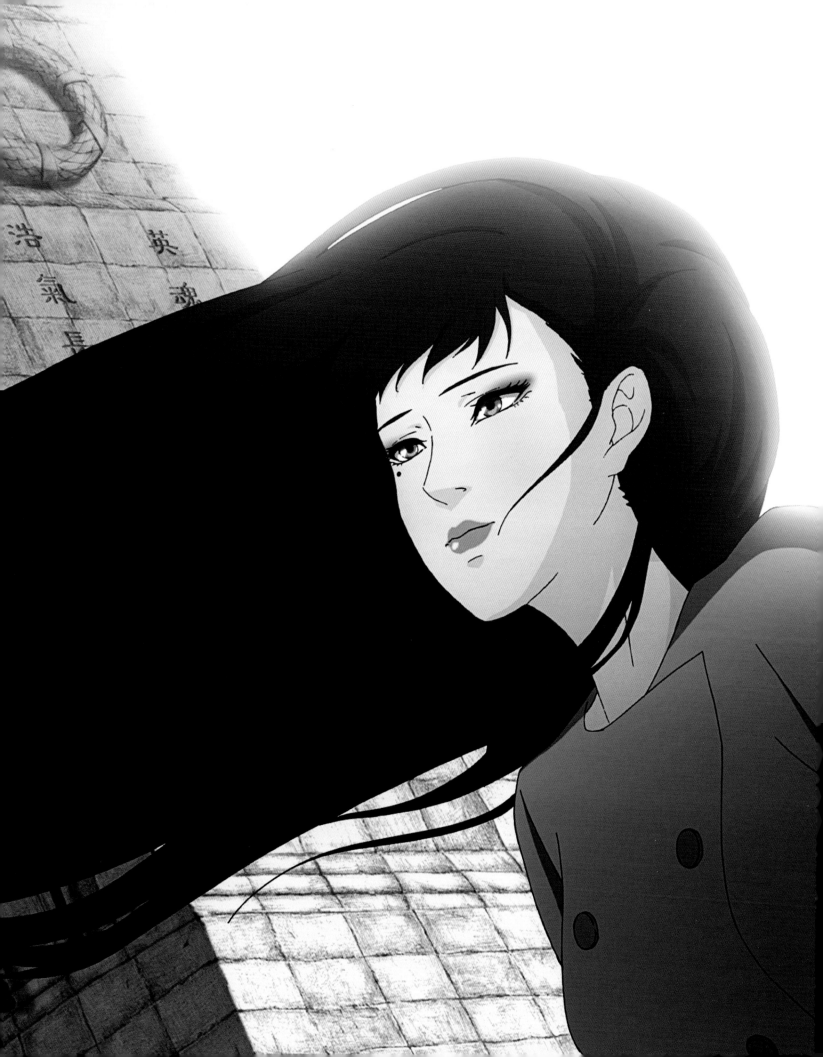

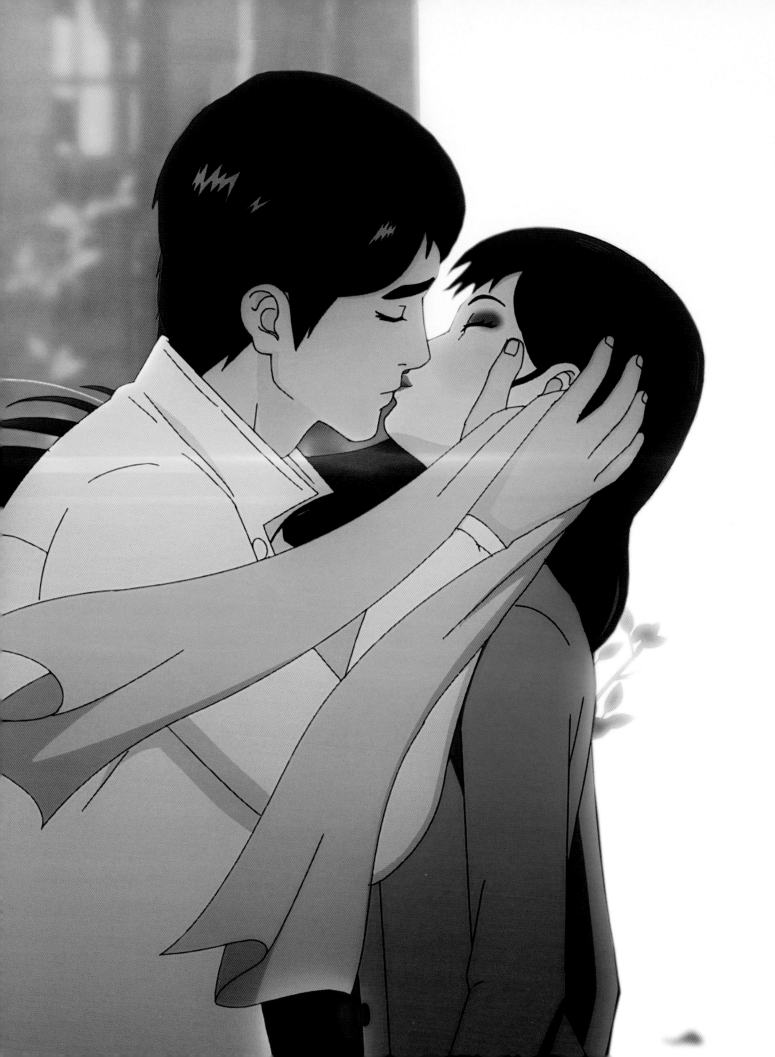

夏天結尾的時候

子明終於約了虞太太

去看皇都早場

《金屋淚》

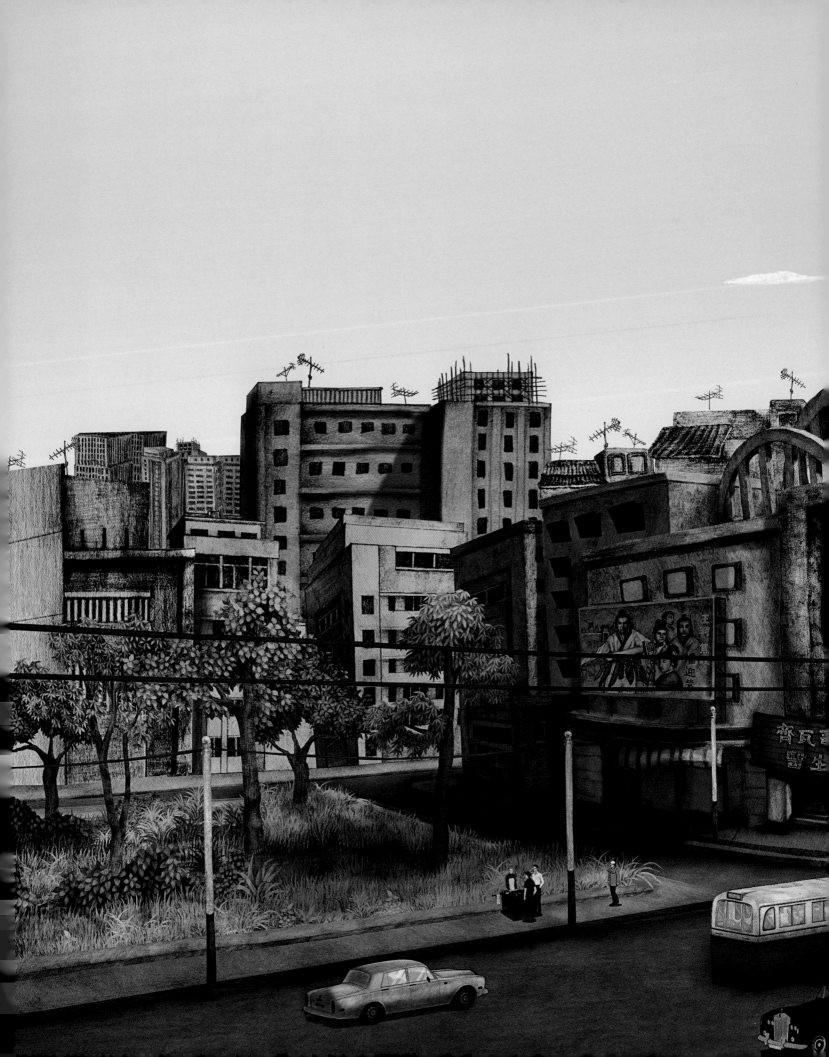

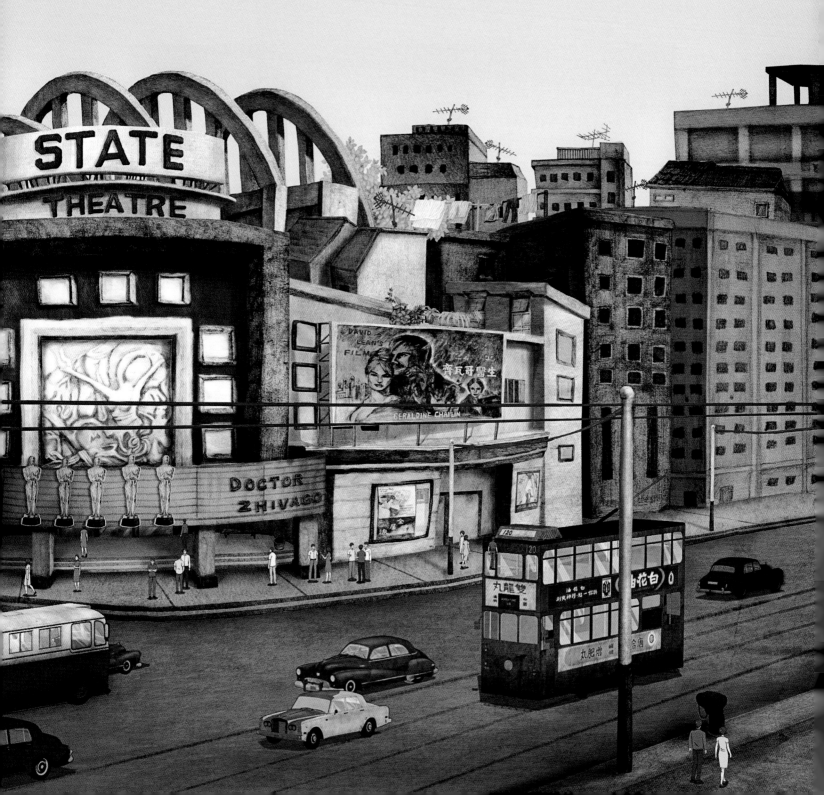

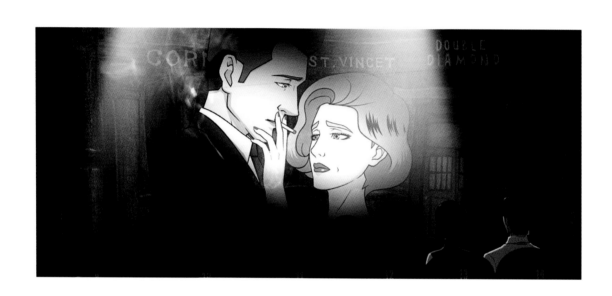

繼園街巷附近還有一座設計前衛的皇都戲院。這間美輪美奐首輪電影皇宮，早上都會放映一場廉價舊片，讓許多錯過正場的影迷有機會再次在大銀幕上觀賞。當然也有人把這個早場變換成感情的幽會時段。喜歡文學的香港大學生范子明，就在這裏帶着虞太太看了許多法國明星西蒙女士的電影，讓彼此沉醉在大銀幕上的虛擬世界，卻又那樣真實。

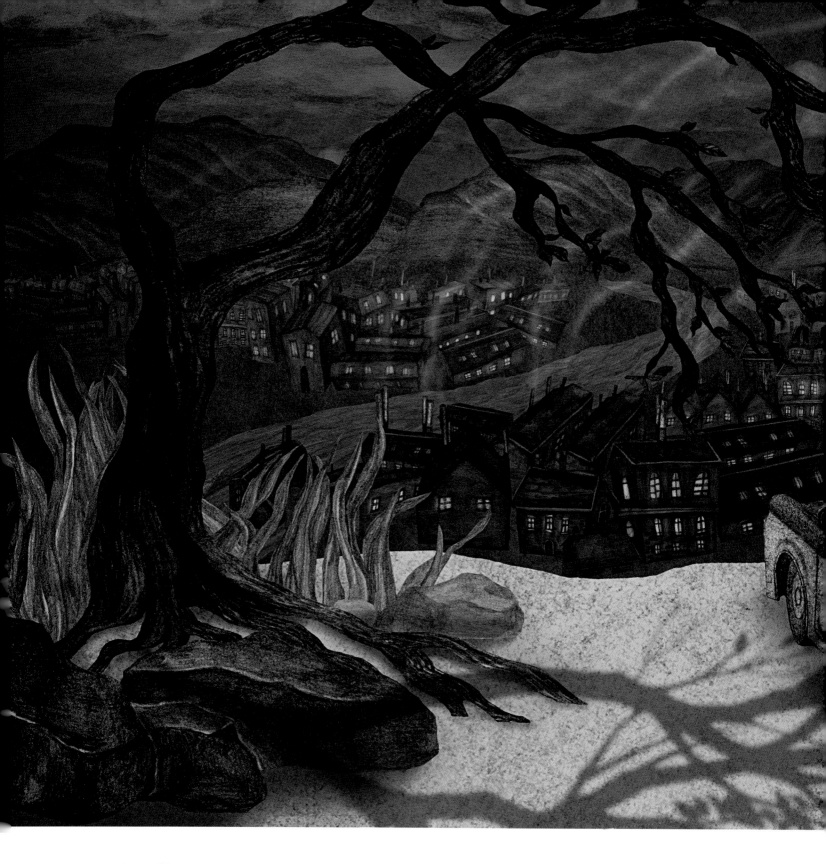

那曼徹斯特的山頂
在月光下雲層特別黑白分明
二人坐在開篷的車中
感覺空氣中也有音樂

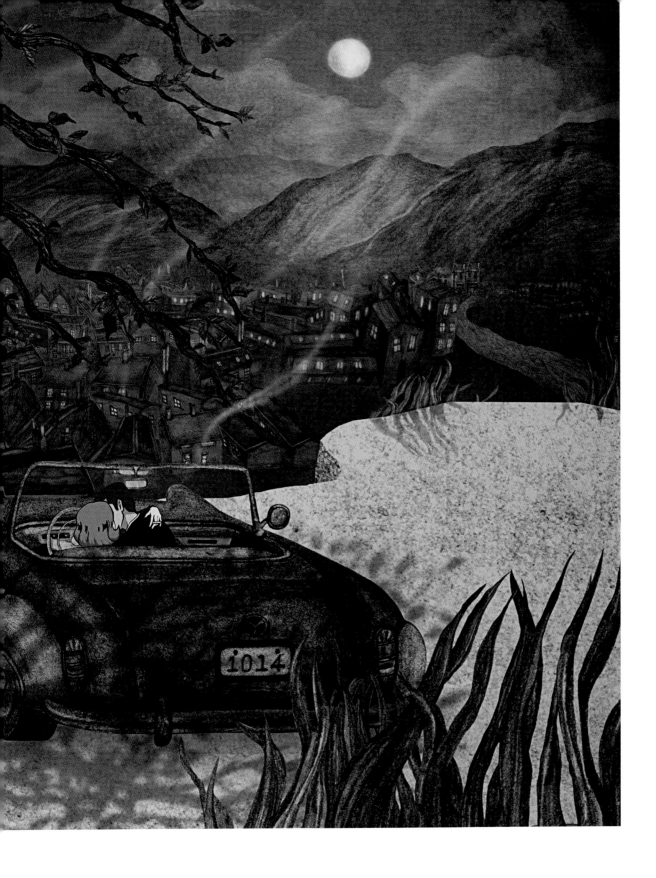

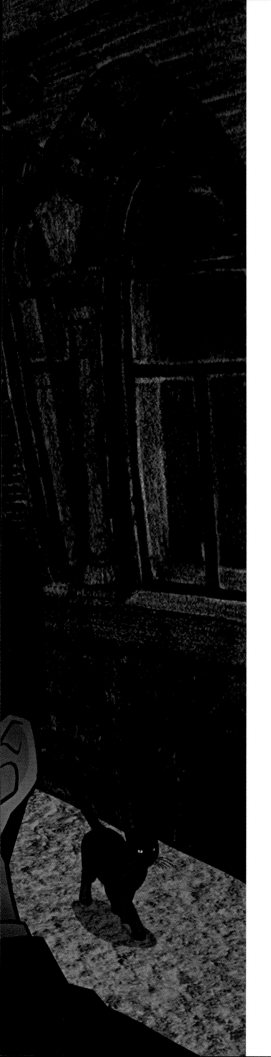

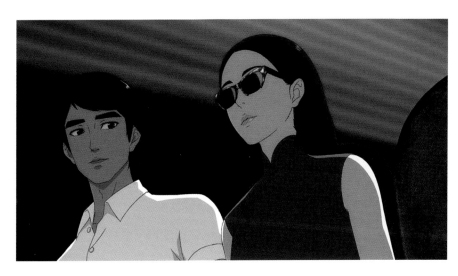

妳為什麼看電影要戴太陽眼鏡？

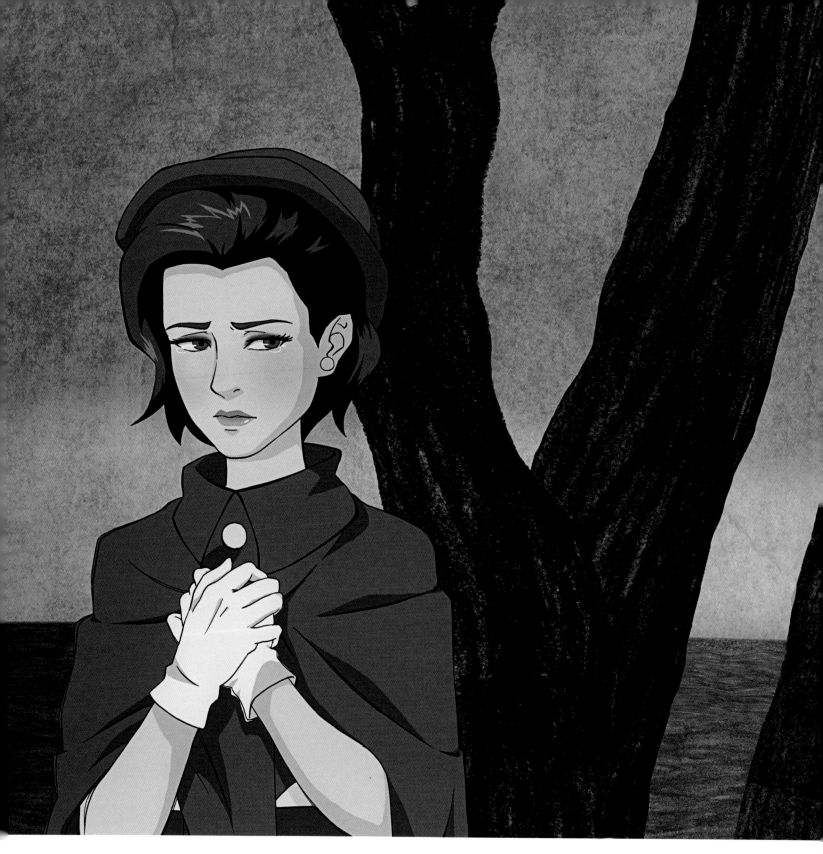

我要看清楚雨中的妳
看清楚這些快樂的日子

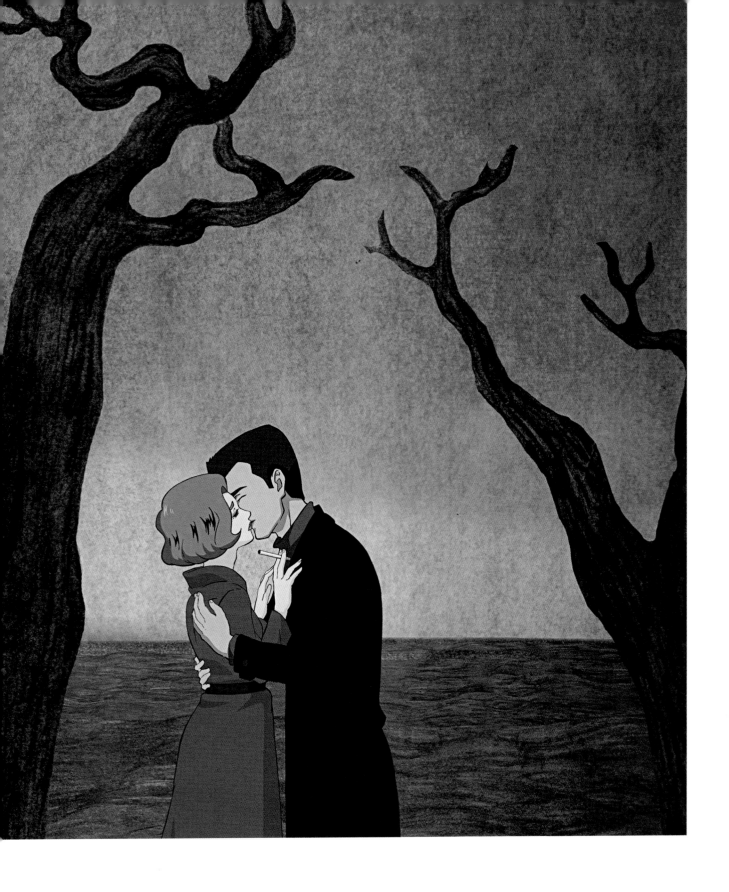

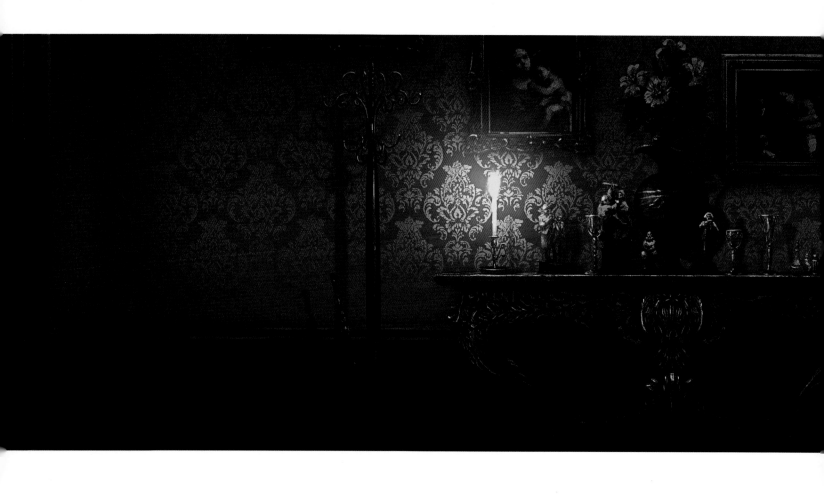

西蒙女士對路易男爵説
你永遠都是舞會中的恆星
那些如癡如醉的美女就是你的衛星

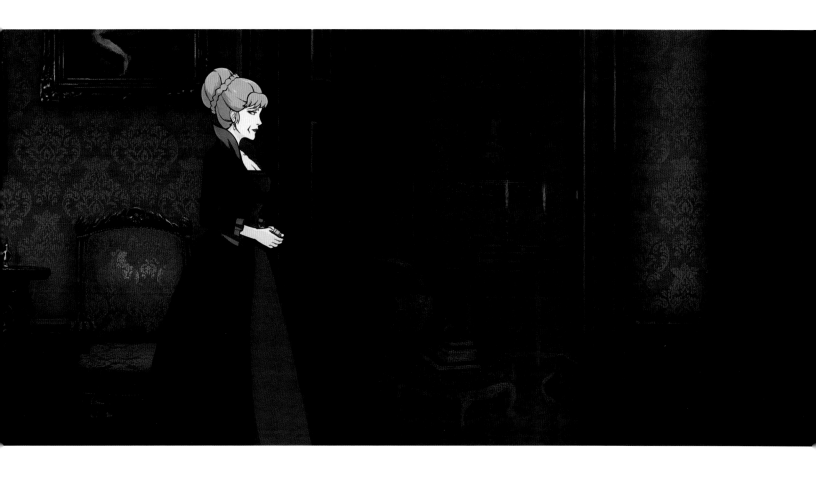

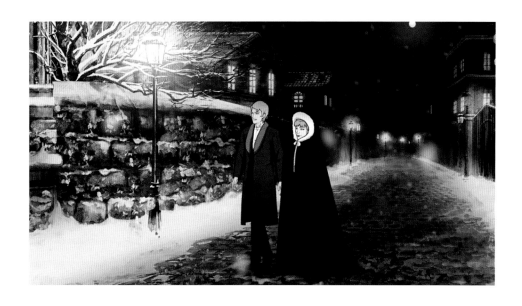

突然間
門外傳來一聲慘叫……

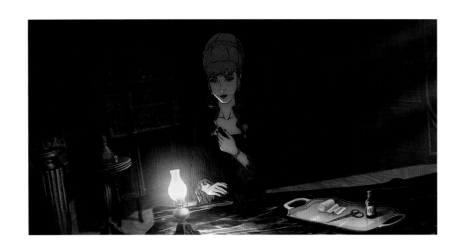

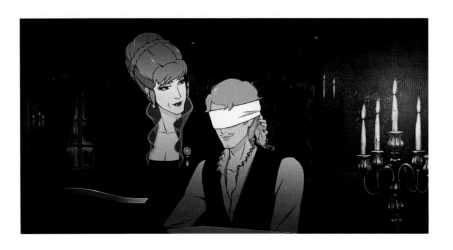

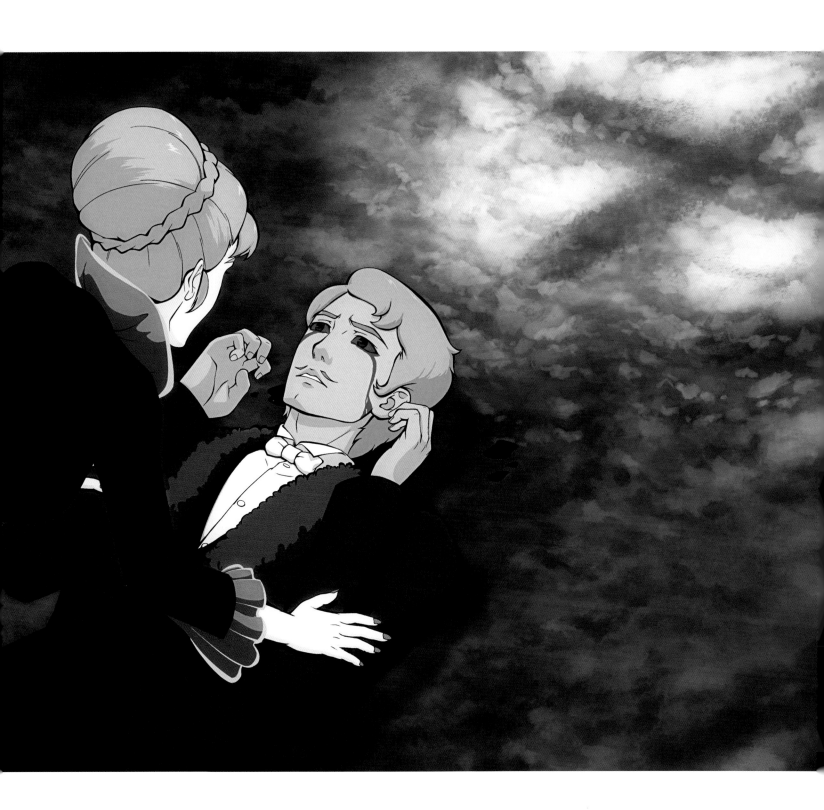

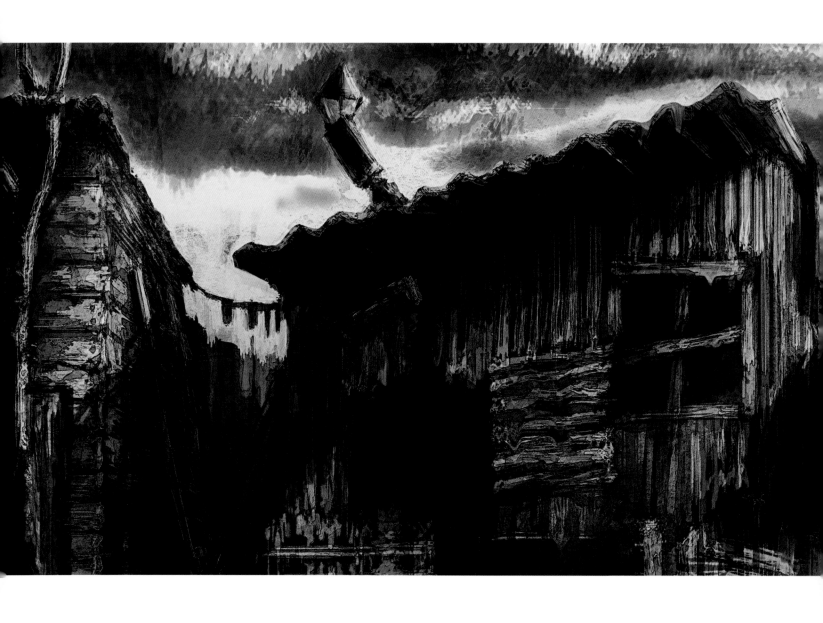

於是他們又看了西蒙女士的大時代電影
虞太太對這個故事的認同
非同小可

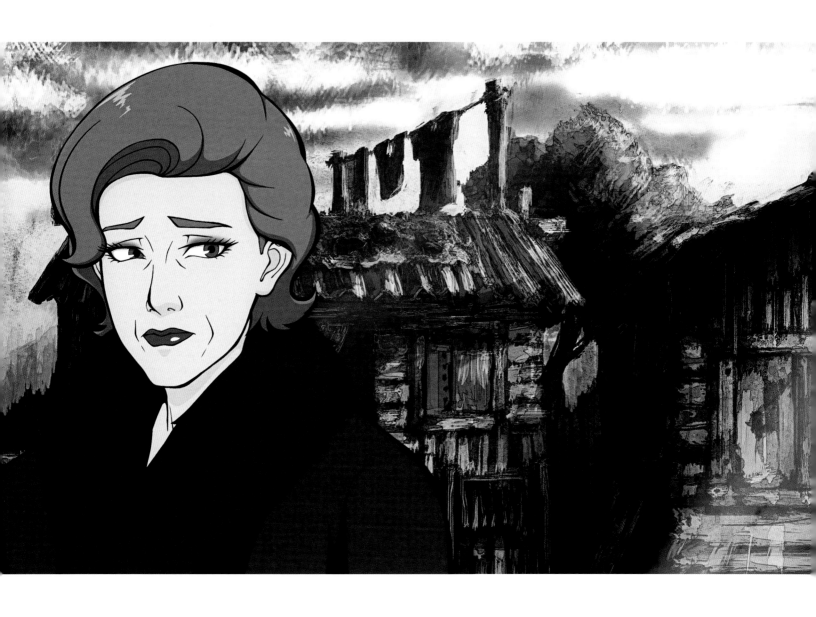

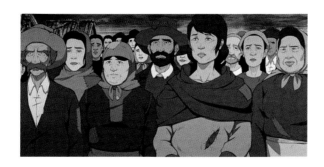

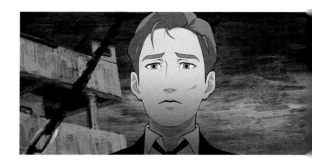

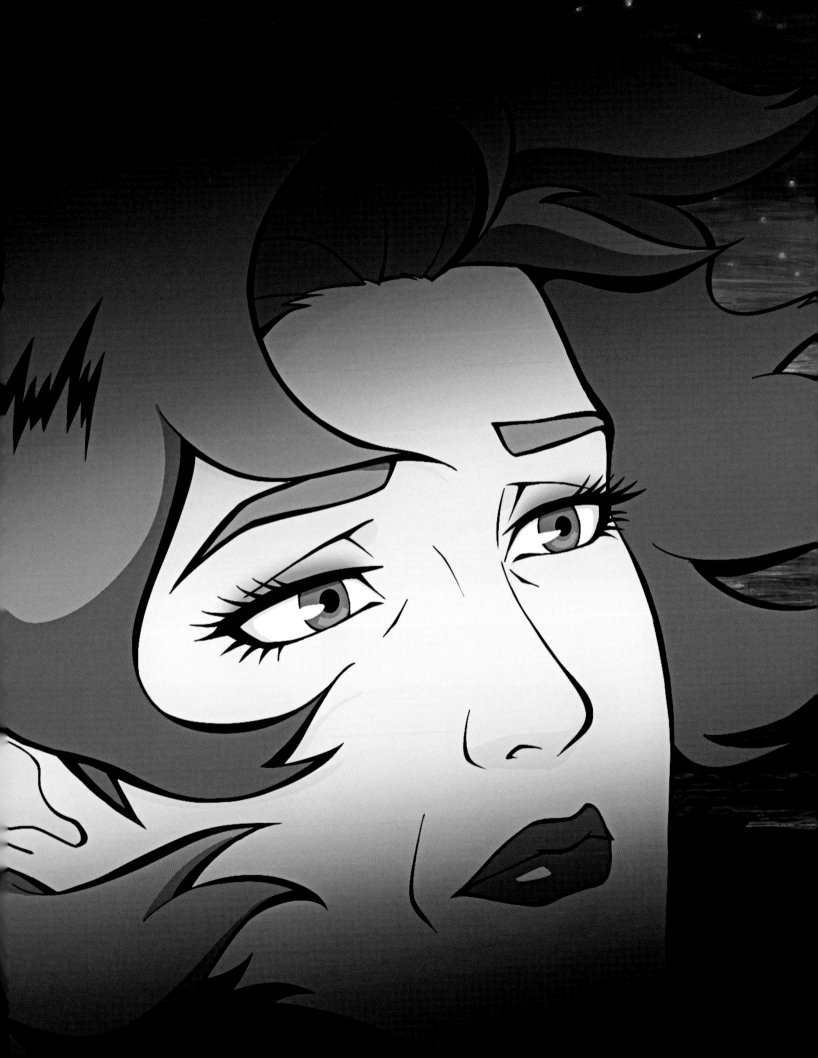

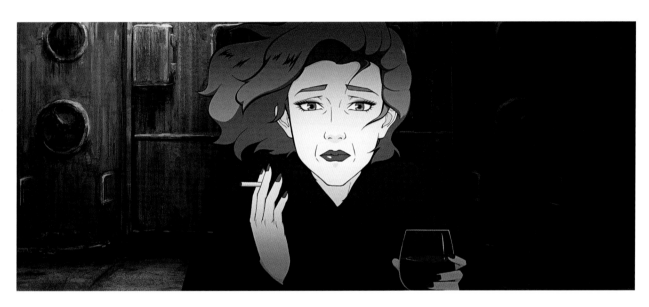

巴黎的女人不都抽煙嗎？

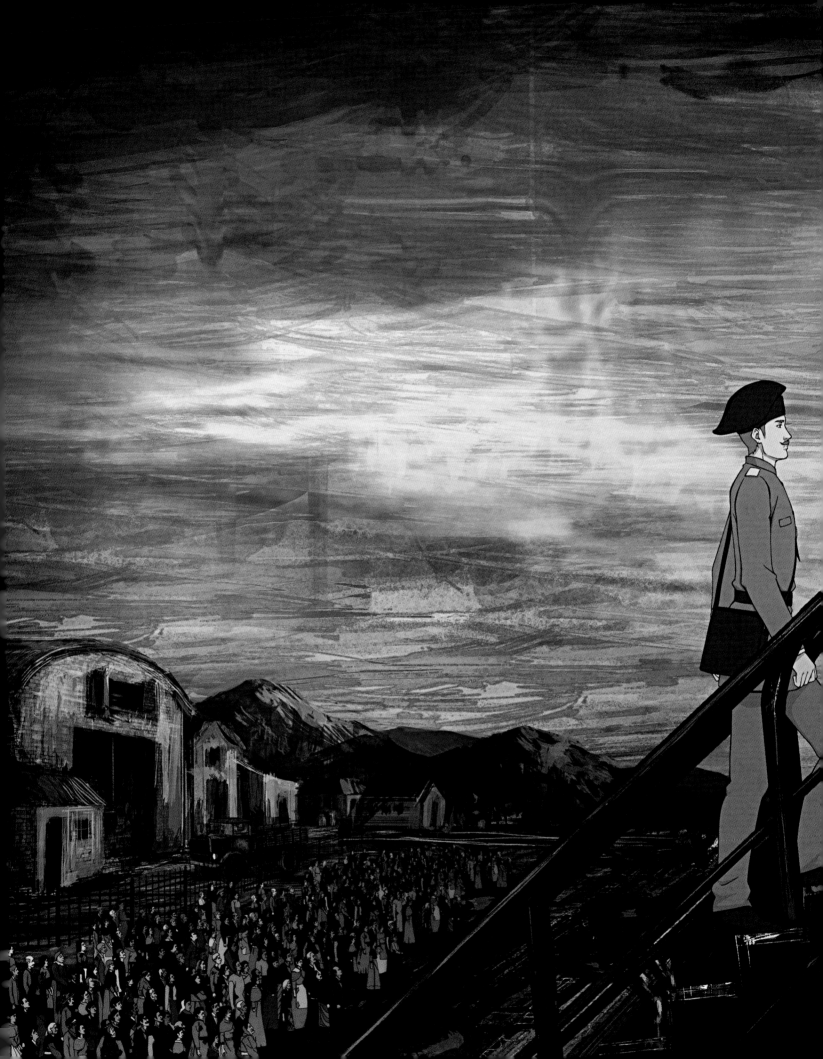

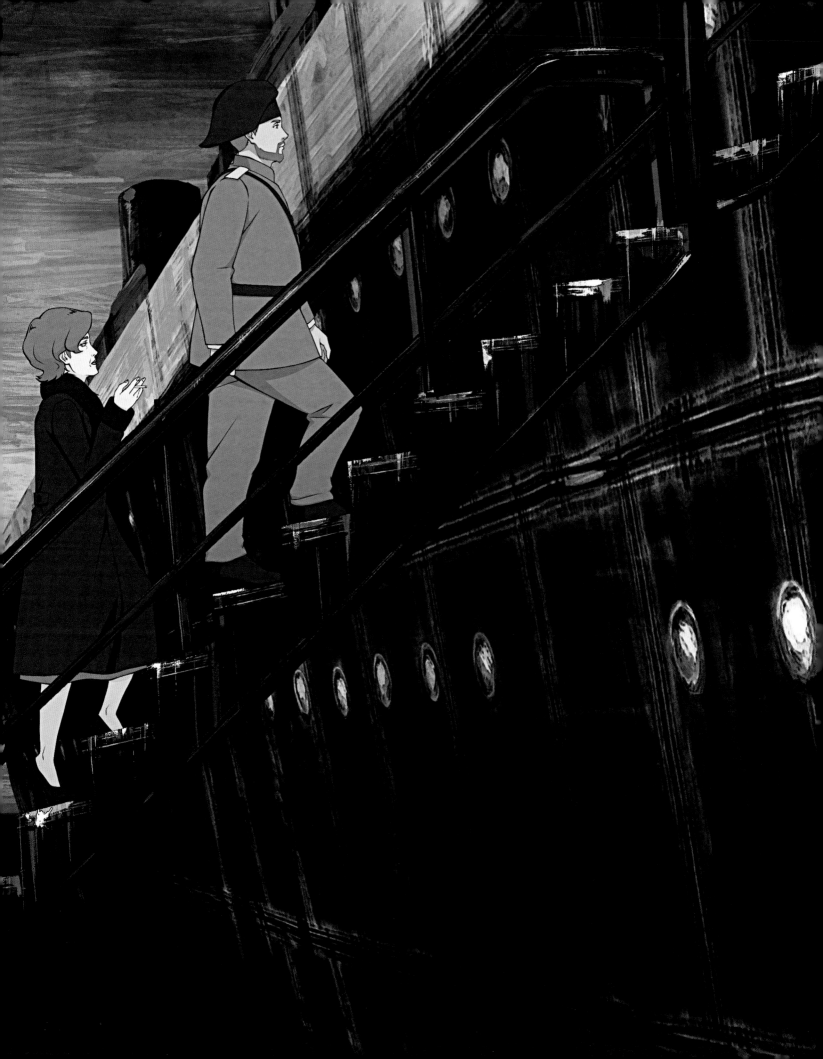

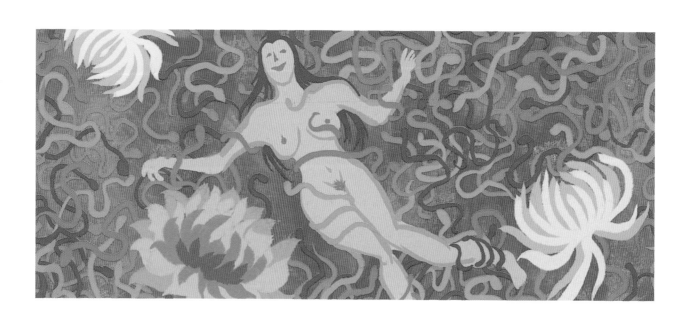

紅樓錯夢

《繼園臺七號》其實應該是一本屬於文字的活動畫冊，從《紅樓夢》開始，到普魯斯特的《追憶似水年華》，中間帶過魯迅的新詩、蕭紅的《呼蘭河傳》、托爾斯泰的《安娜卡列尼娜》，又經過勃朗特姐妹的《簡愛》和《咆哮山莊》，在文字中透露出作者對詩情畫意的追尋，一種對昨日的緬懷。但是這又是一部屬於當下流行的電影，大明星、大製作、新藝綜合體彩色黑白大銀幕，豪華與現實完全脫節。今天只有更好沒有最好，因為還有明天。就應該像普普藝術家作品，或是如安迪華荷所說，每個人都有十五分鐘出名的機會……但是誰又能比得上達芬奇的《蒙娜麗莎》，數百年來百看不厭。

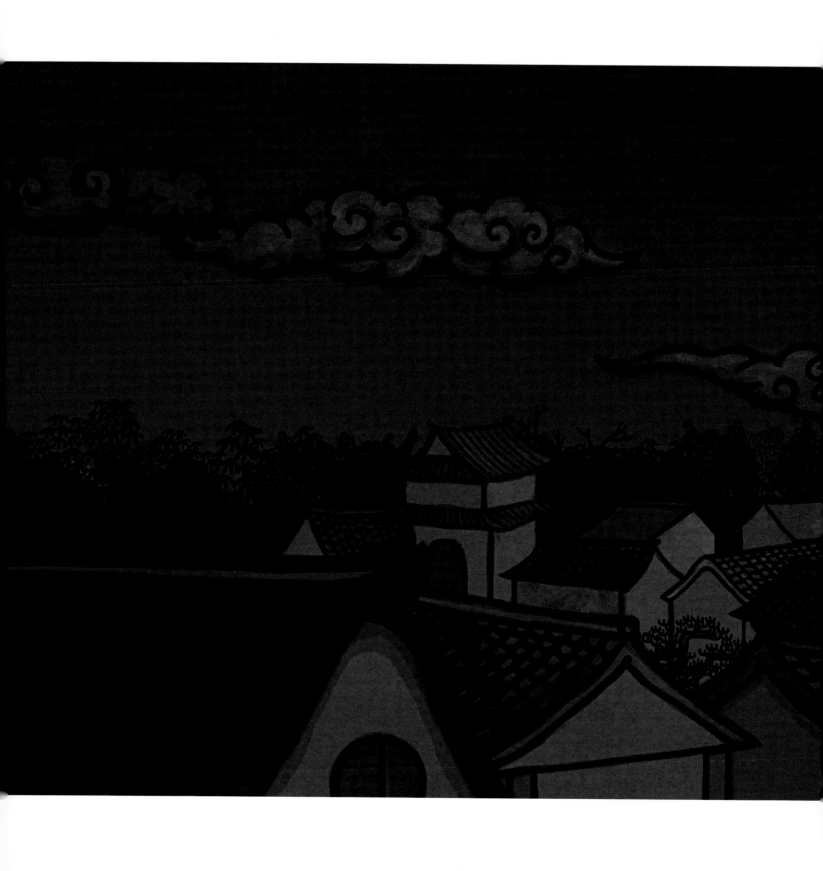

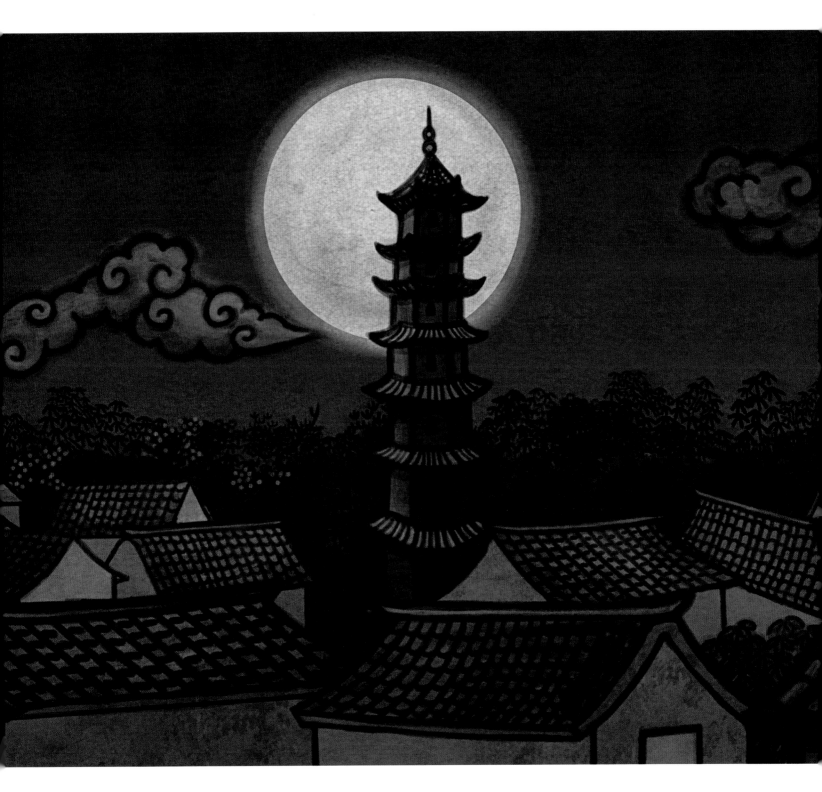

別亂動
妳可壞了我的輕功

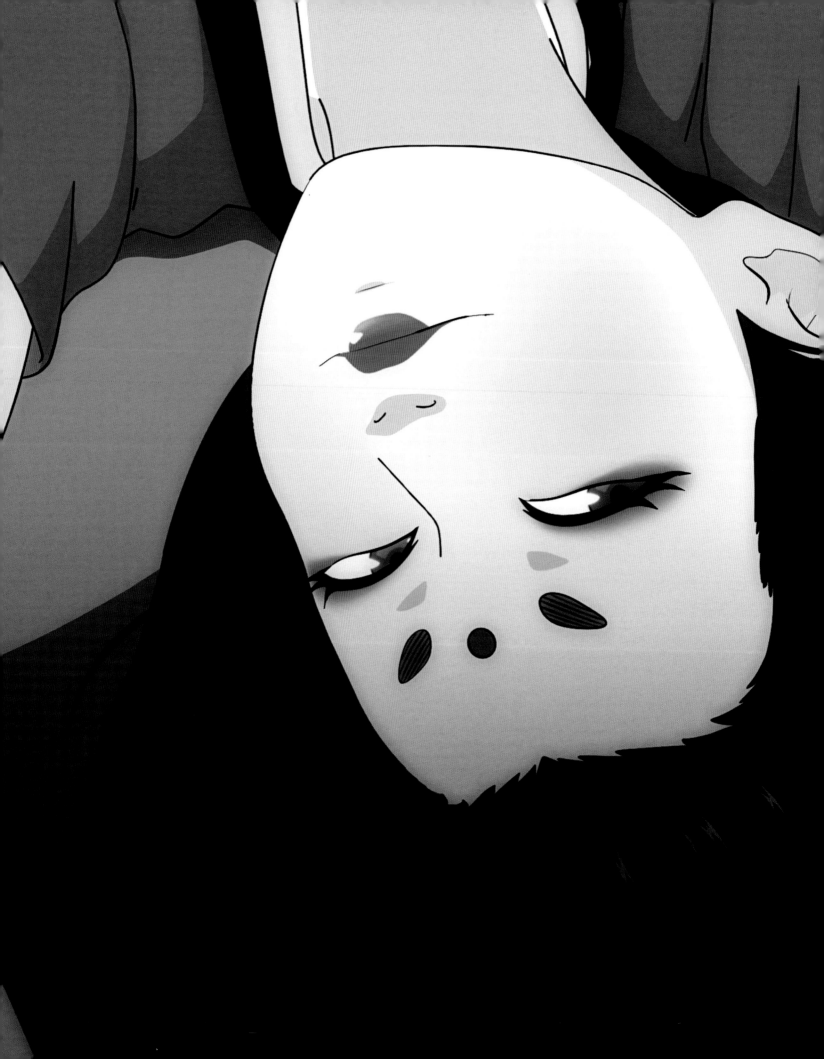

可你也壞了我的清譽！

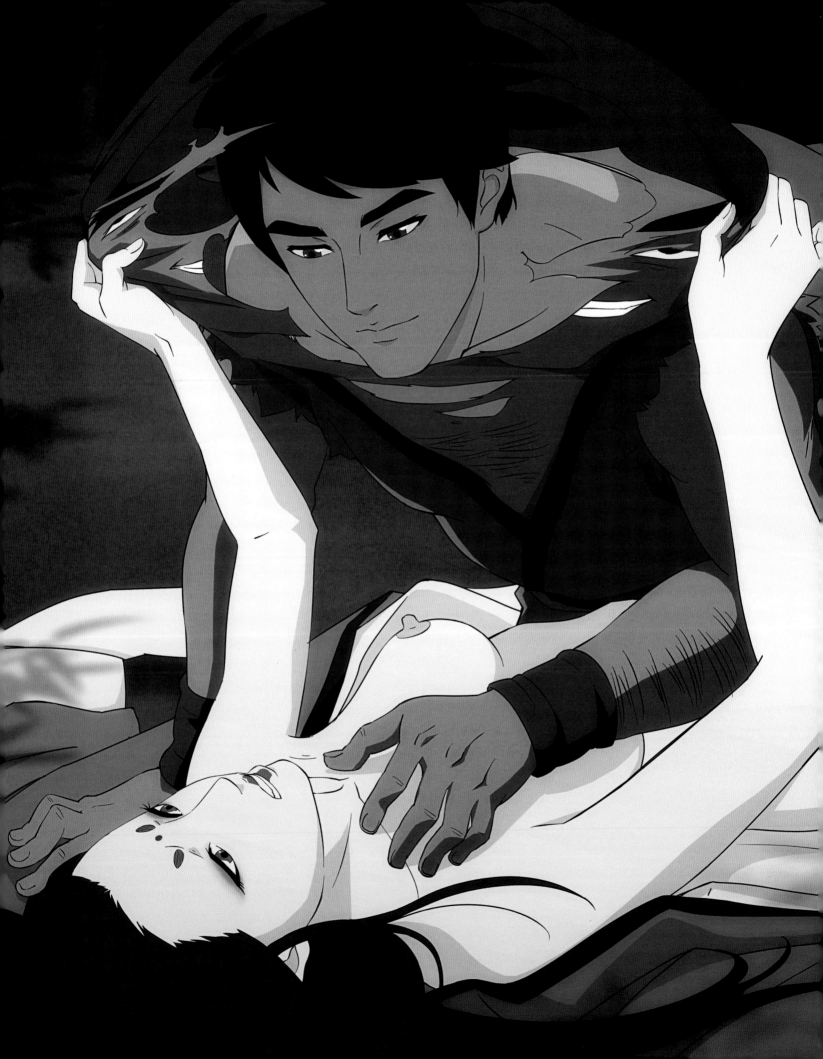

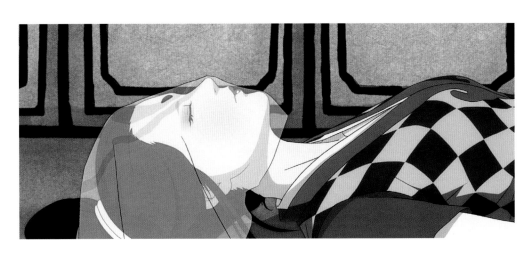

這大觀園裏目空一切的妙齡美尼
守身如玉

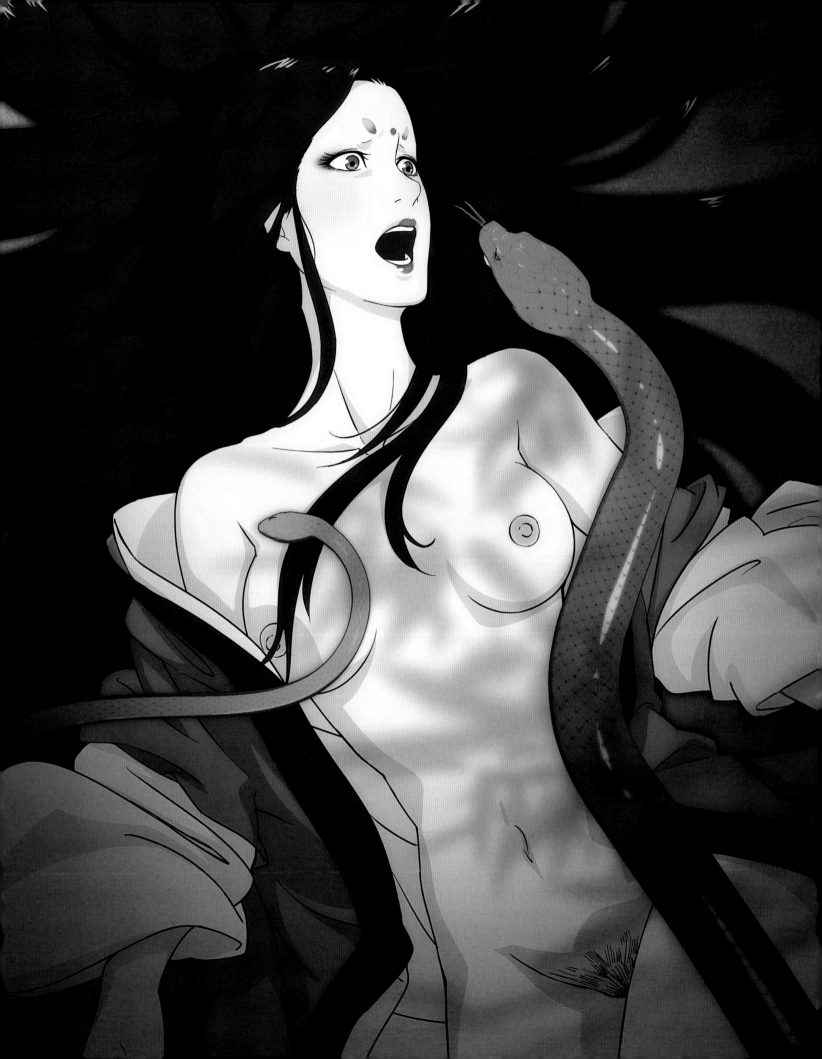

潔淨的幽蘭
忽遭暴雨
深陷淤泥

那個年代
樸實中呈現着繁華
繁華中又帶着些真誠
實實在在，絕不炫耀
卻是一個永遠逝去的盛世

南十字星

其實這真是一部自由任性的電影，於是想到在六十年代的背景之下，忽然來一個對社會抗訴的饒舌歌曲，也真反傳統。靈感當然來自黃明志的《漂向北方》，也和他的經理人見過面，素材都交過去給他，但是兩個月都沒有回音，WhatsApp 也沒有下文，我懷疑那個是否真的是黃明志經理人。於是我又把素材交給趙薇，隔了一兩個月也沒有下文。正在納悶，忽然在馬路上遇到相熟但多年不見的老牌大牌作曲家，靈感一來找他寫，馬下就付了一半的定洋。老牌說十天後交貨，真有專業精神！哪裏知道剛到了第七天的夜晚，趙薇微信傳來一首新歌，就是度身訂做的饒舌歌。一聽馬上喜歡，但是好歹要聽三天後的另外一首新歌。三天後當然不見了那將近六位數字的定洋。

在北京見了新歌作者楊默涵，二十六七。上午十一點一臉沒睡醒的倦容，北漂的青年顯然生活缺乏照顧，每個星期還要到處參加大小演唱會，飛機火車汽車只要有機會就去不會選擇，目的就是想要自己的作品被人欣賞。中國那麼大，機會那麼多，但是名利和成功有時又那麼遠，人就會變得那麼小，心胸卻又可以那麼大。告訴他那首歌適合我的電影，他很高興，告訴他酬勞不是很高，他也很高興，北漂的孩子就是尋找一個機會。

饒舌音樂有他們自己的天地，很快就把歌曲譜了出來，全部的電子音樂很有爆炸力，連中樂嗩吶的淒涼感都演奏了出來。真正好的

街頭音樂一定要心中有話說，我感覺他的歌詞和音樂就是這樣。女聲找了于佐依，白天要上班，不像楊默涵全職北漂。進了錄音室，隨着音樂搖動，就知道他們真正愛的是什麼。告訴他們這部電影起碼要一年半之後上映才有人可以聽到他們的歌，似乎也不介意，我想他們是對自己有信心。

這首街頭繞舌歌原本叫做《暗星》，應該就是對昨天今日明天的一個剖白，母親子明美玲的感情三重奏。子明和美玲當然屬於 Hip Hop 的年代，母親的那段，在我腦海中，一大早就已經有段「文藝」唱腔，是楊某人五十年前如假包換的作品。故事是這樣：一九六九年，我離開美國前往歐洲，經過愛荷華大學，作客於著名詩人 Paul Engle 和他的妻子聶華苓主辦的國際作家工作室，一位來自香港的詩人溫健騮為我寫了首詩，我則替他譜曲。歲月中，我遺失了他的詩和我的旋律，但是那詩和曲的殘韻，一直留在我的記憶中，幾句「迎我在南方，迎我在秋夕，雲景該依舊，該依舊分明，該依舊長亭也短亭，也樹縱山橫」一直徘徊在腦海。溫健騮三十二歲英年早逝，我亦從未正式成為作曲家。但我確實曾經是倫敦愛樂樂團音樂總監約翰普里查德爵士的私人學生。

事隔五十年，哼唱出來有人說是陳腔濫調，拿出來，和新派的街頭音樂混在一起，也只想得到些爆炸般的能量。很感謝齊豫相信我的要求與決定，在沒有任何配合的情況下，替我清唱吟誦這幾段故友的詩篇。

既然由「迎我在南方」開始，就叫這首歌《南十字星》吧。小時候看過一部電影，好像是苦兒尋親的故事，就是這個名字。一直喜歡這個名字，因為它像一個祝福。它就是一個祝福。

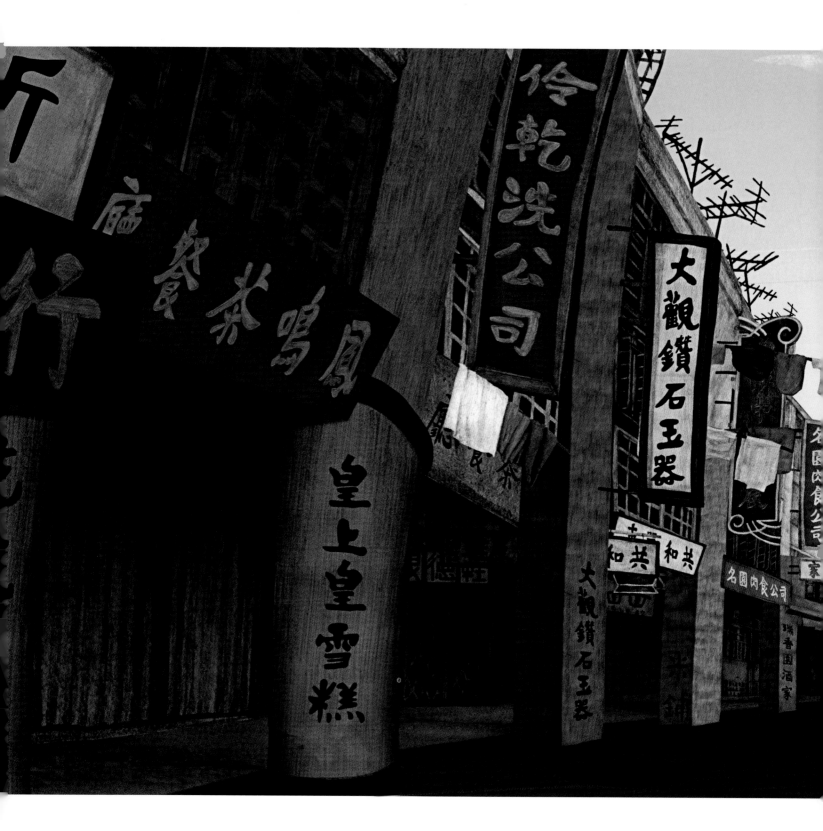

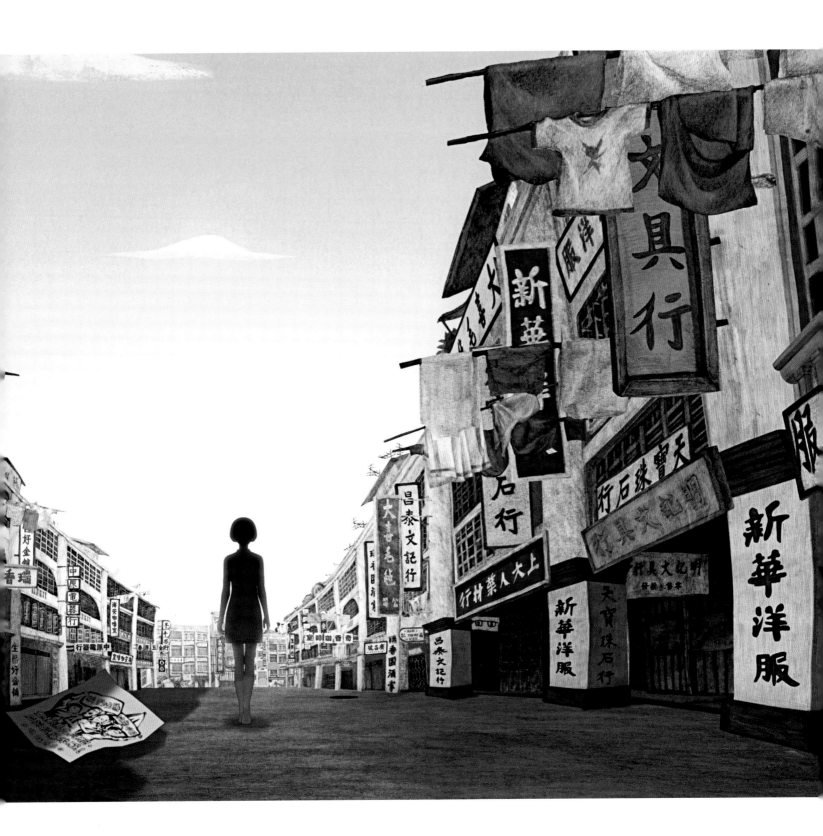

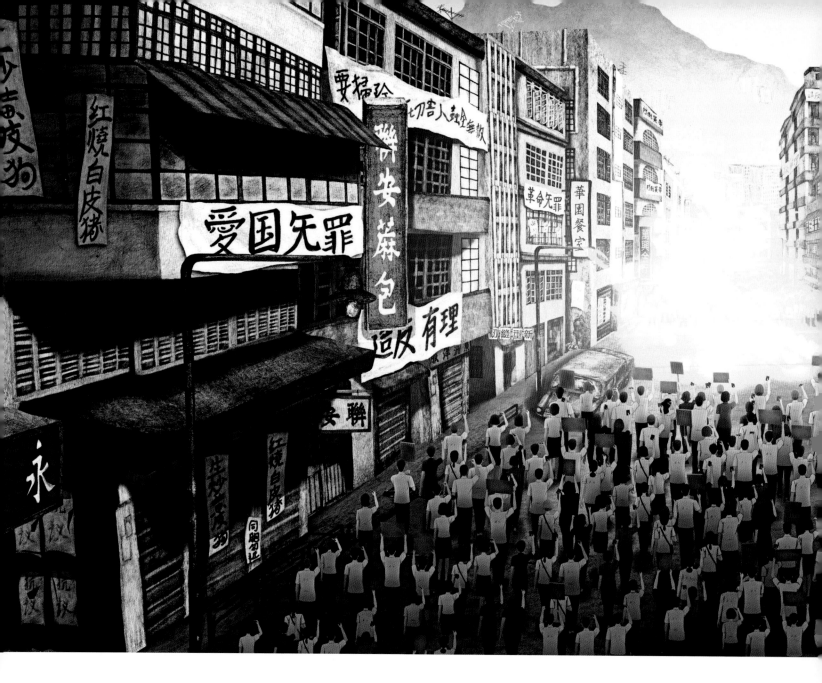

迎我在南方 迎我在秋夕
　　雲景該依舊 該依舊分明
該依舊長亭也短亭
　　也樹縱山橫

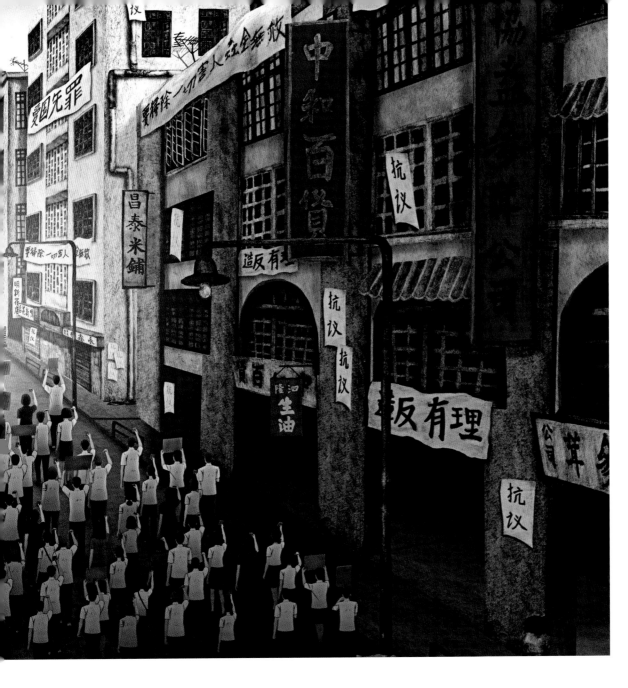

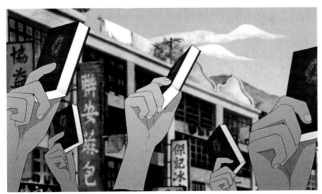

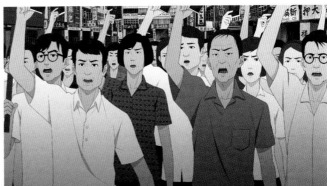

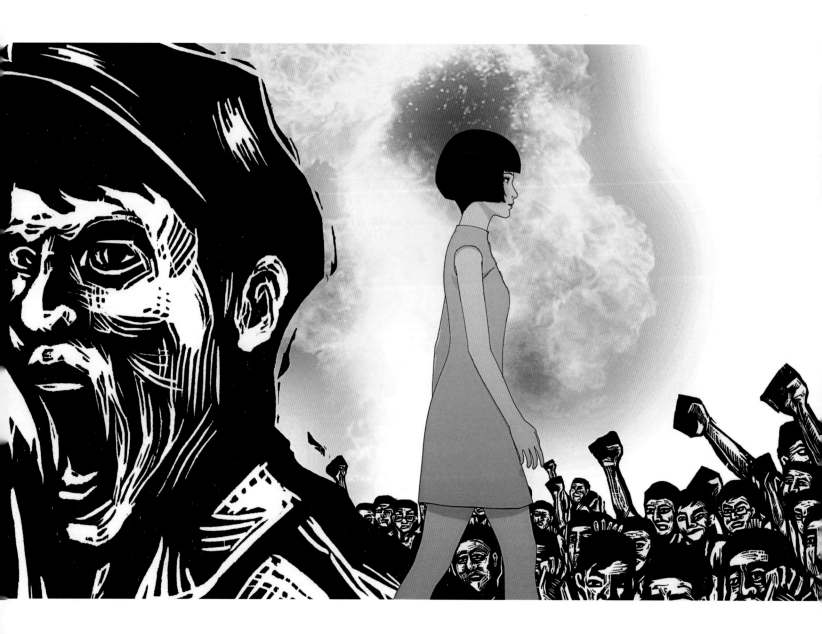

為什麼醒來在天黑後讓壞的思緒拽着走得太難受記憶裏那些惱人問題

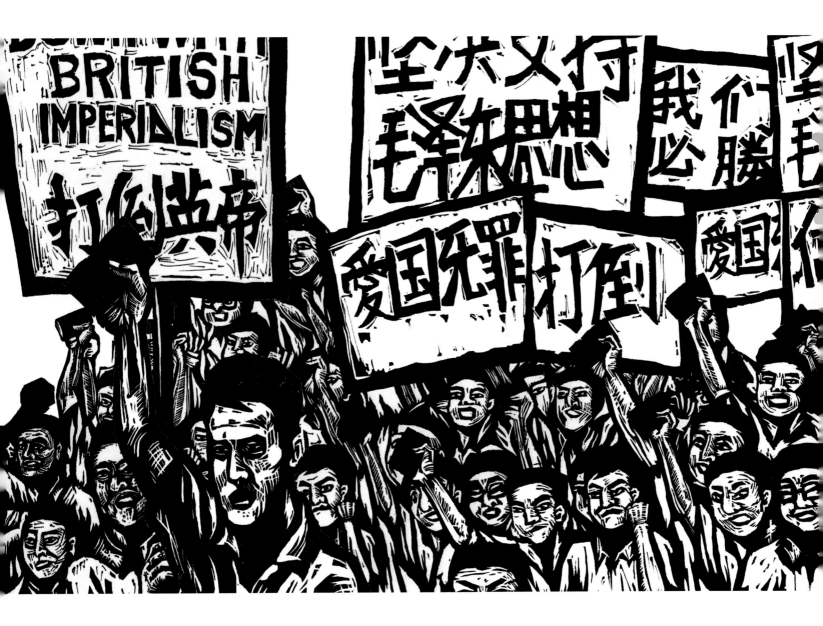

寺才會沒有真的沒有夜空中最暗的星守候 MY GOD 不想醒來怕再擔

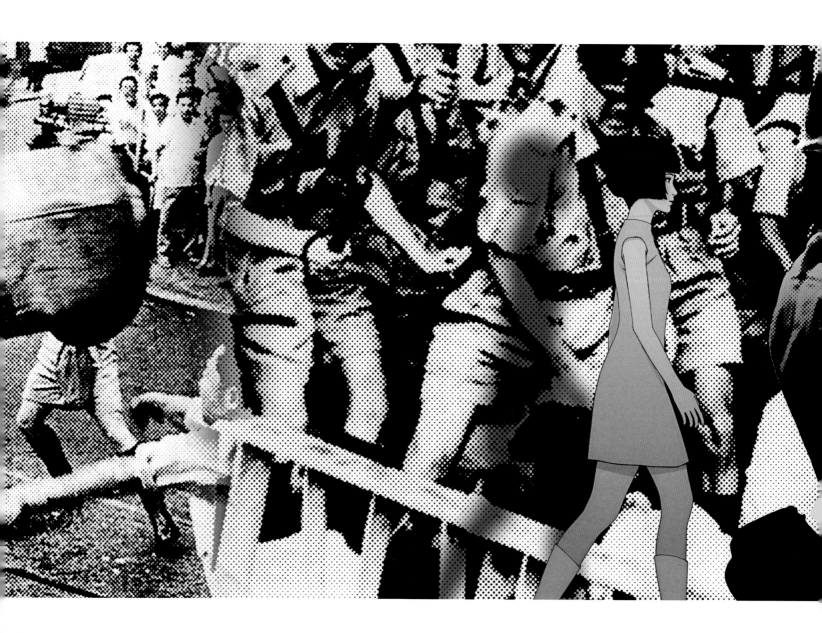

待不能釋懷原地徘徊我還在我還是沒有辦法離開越想丟棄的東西越加

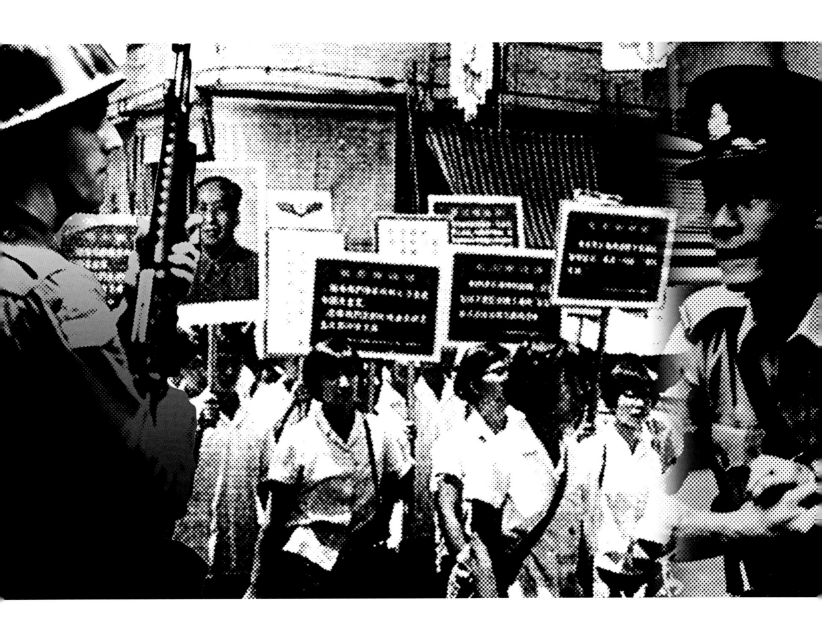

重越加實在越壞越不能失敗 *WAKE UP* 把噩夢撕開撕開 *SO* 牽絆是有

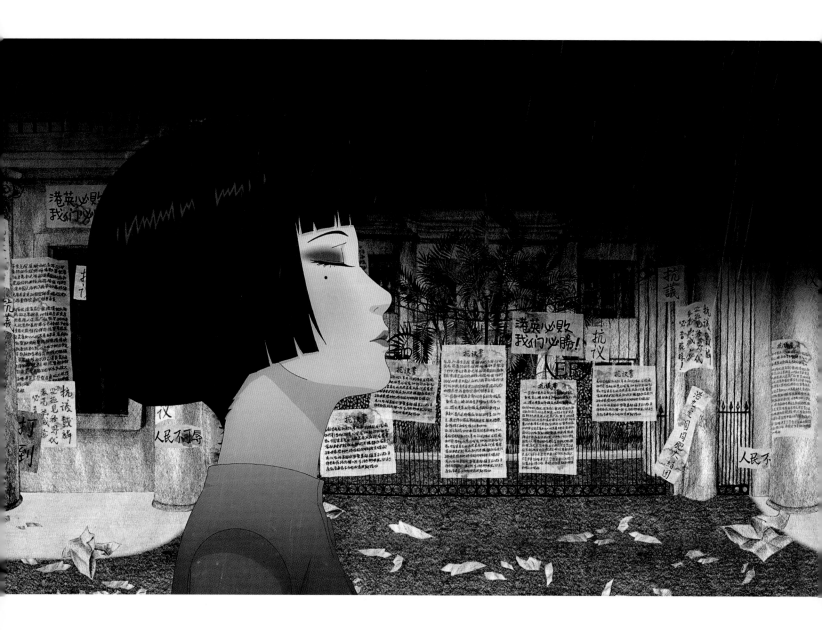

放不下的事態存在那就迎頭撞擊前路躲不掉的大雨讓它澆透我的思緒

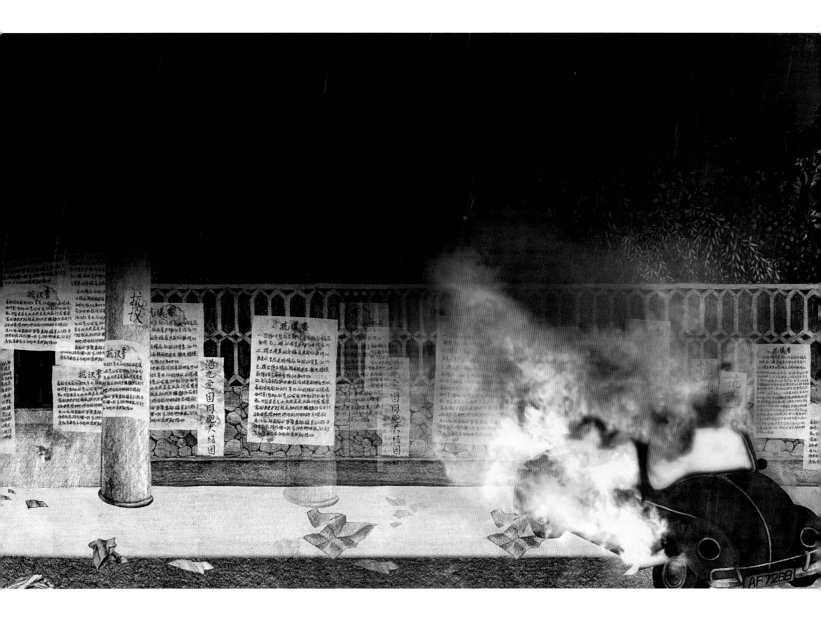

……程的艱難前行賦予生命中的我的意義靠我自己點亮屬於我夜空的星系……

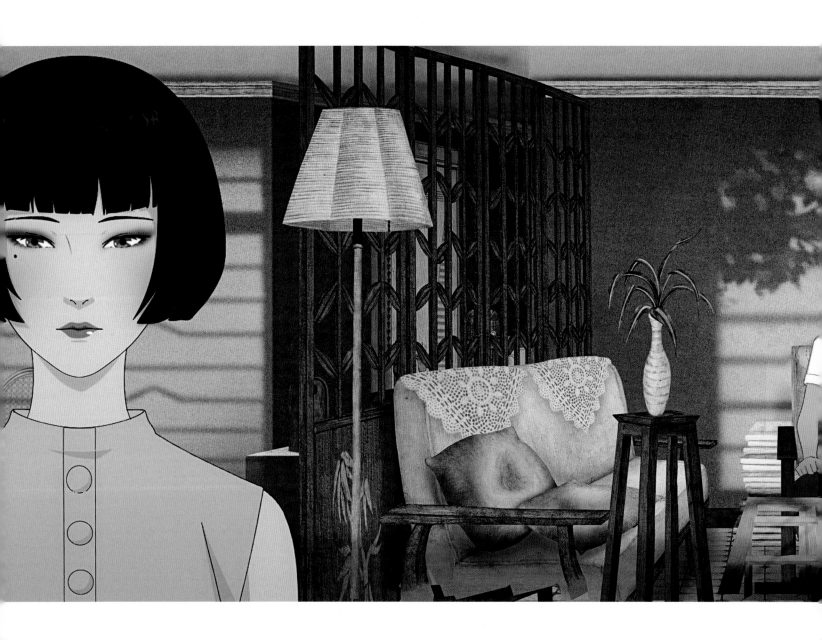

SHINING STAR 最酷的背影 *BE SO* 我陪着黑暗並行傷疤給我作打扮

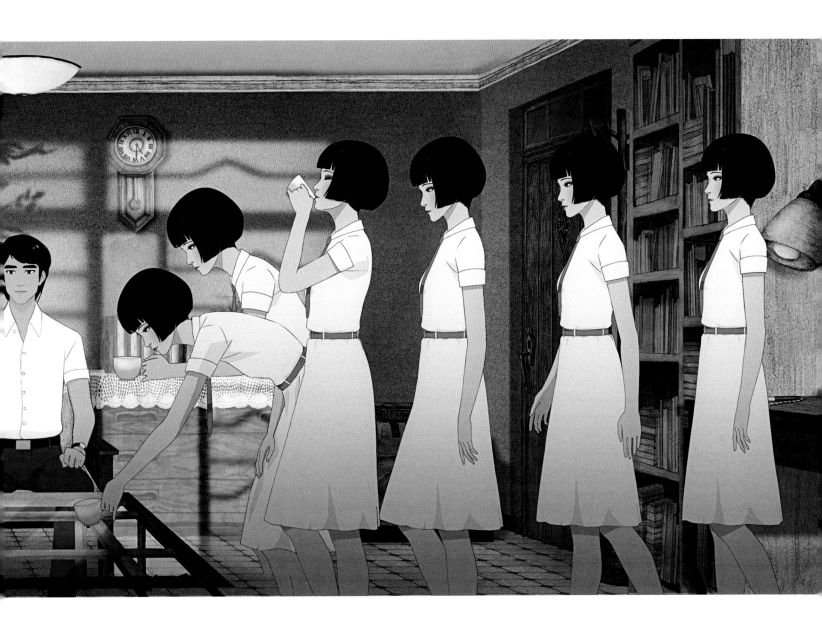

量是沒癒合的傷口再次被針刺總是佔多半 *NICE NEW TATTOOS* 加冕

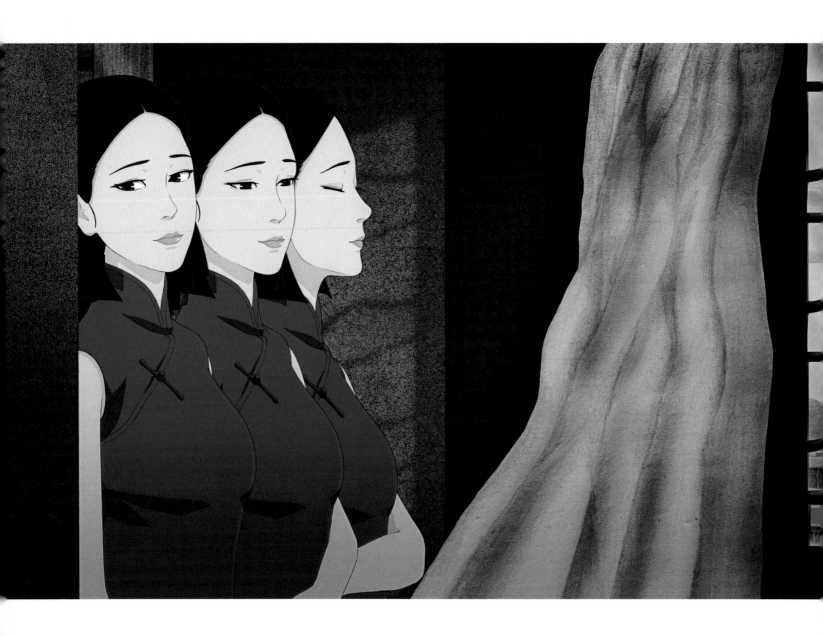

我黑暗我拚命向四處伸出我的手我早已習慣不會再向誰靠攏不斷尋找強

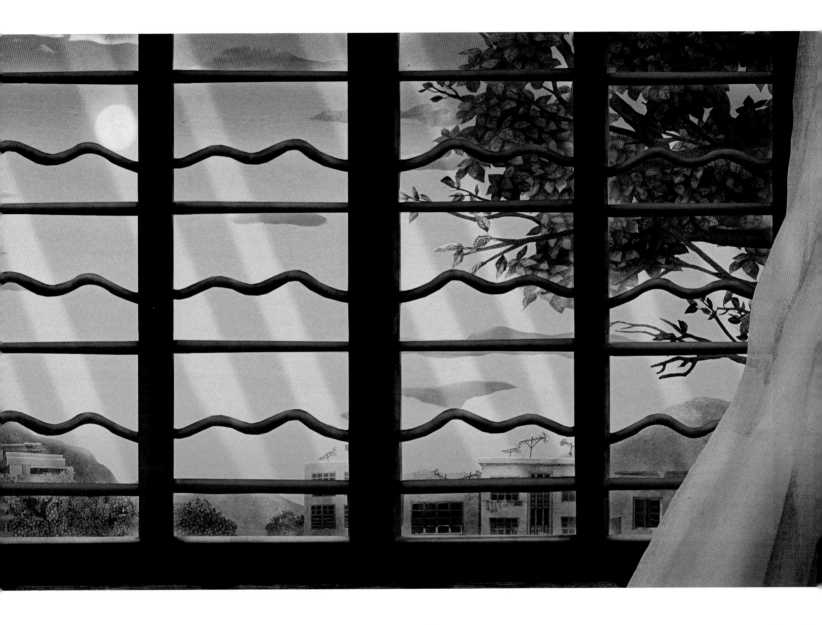

沒辦法 SHINING SHOW 夜空中最暗的一顆星 FADING MODE 為什

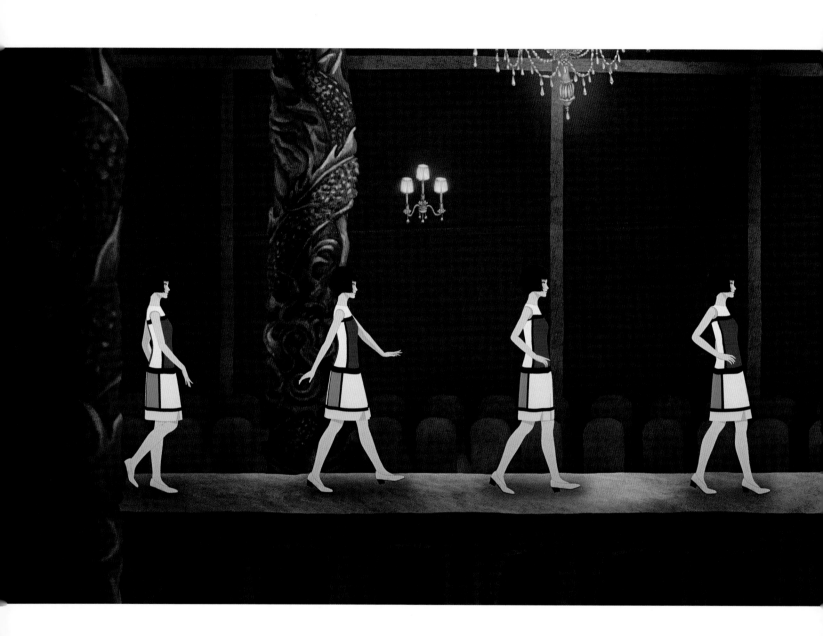

藝在周圍人眼裏被當作黑色的邊緣群體去他的越是對我無意孤立我越是

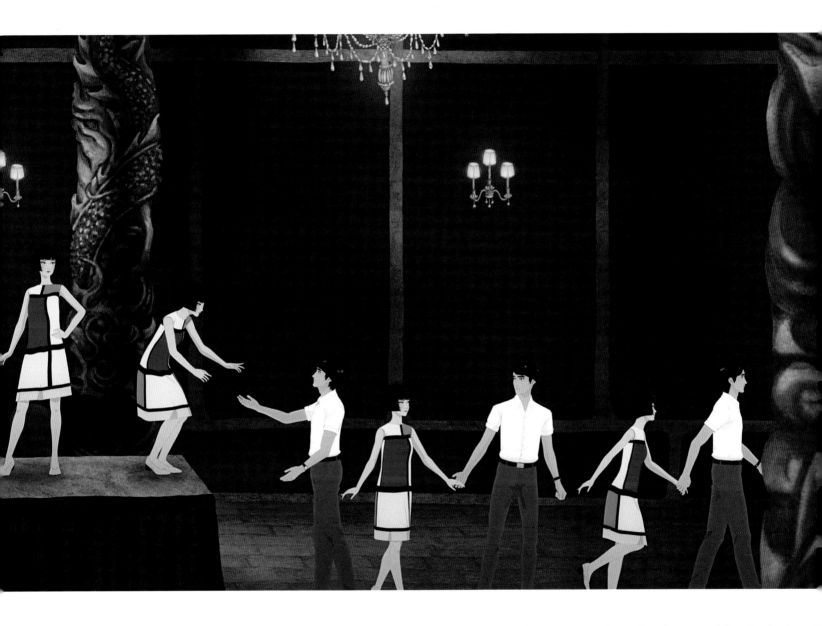

故意酷的徹底越熱鬧的群體交際越是很少交集孤獨無力灰黑的金屬要

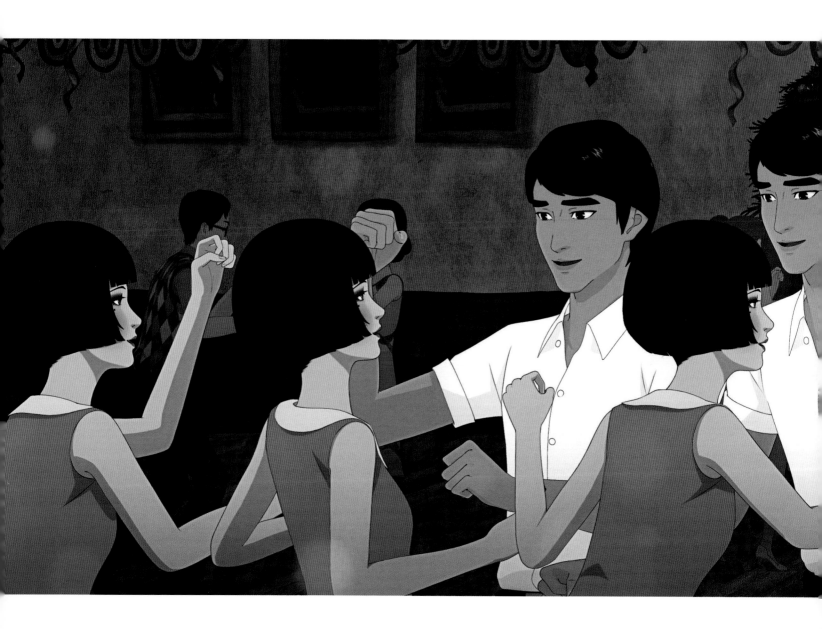

卑微的侵入塑料製品圈出的集體而我是黑的體系佈滿了需打磨的斑斑銹

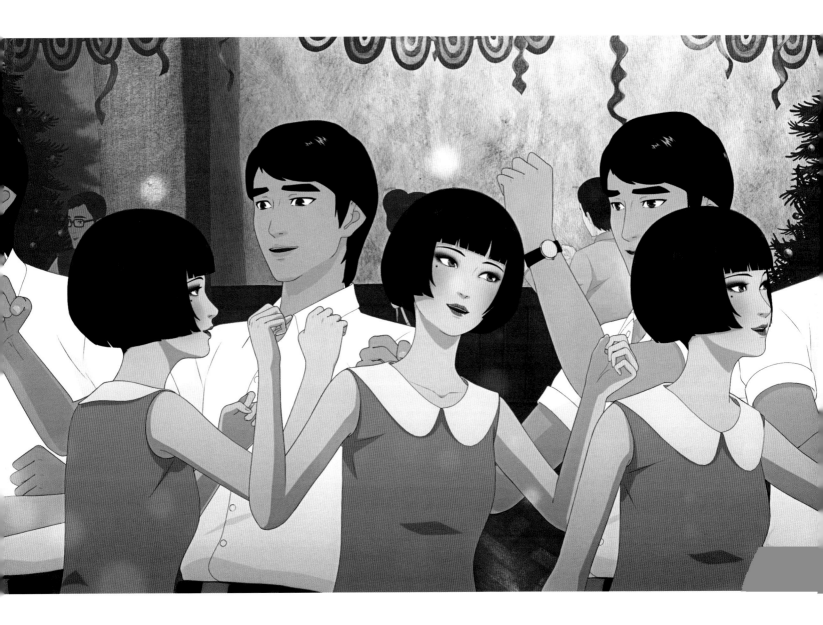

亦要接近那裏因為當下只有那裏我穿上一件外衣學着大家那樣的演技

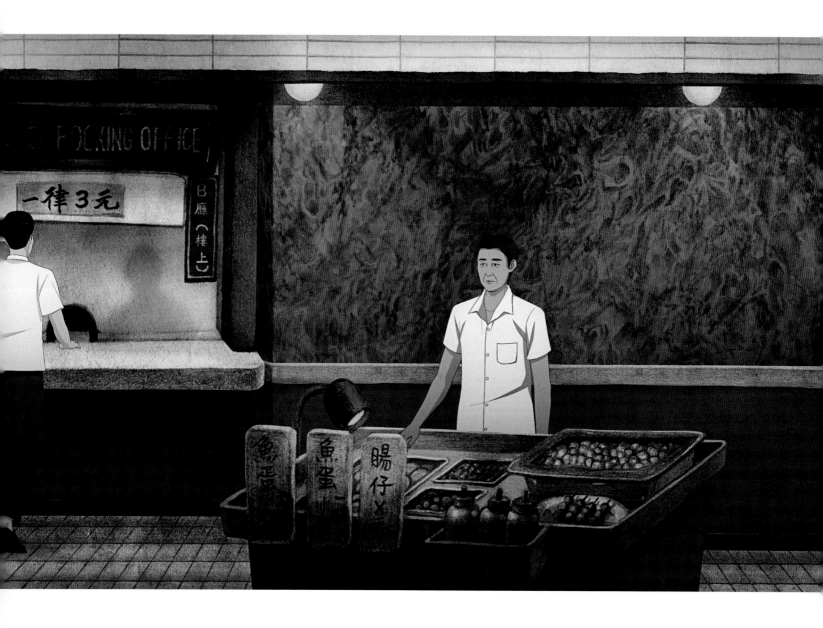

I AM A FAKER MOTHER FAKER 把自己變成小丑 RATHER SU

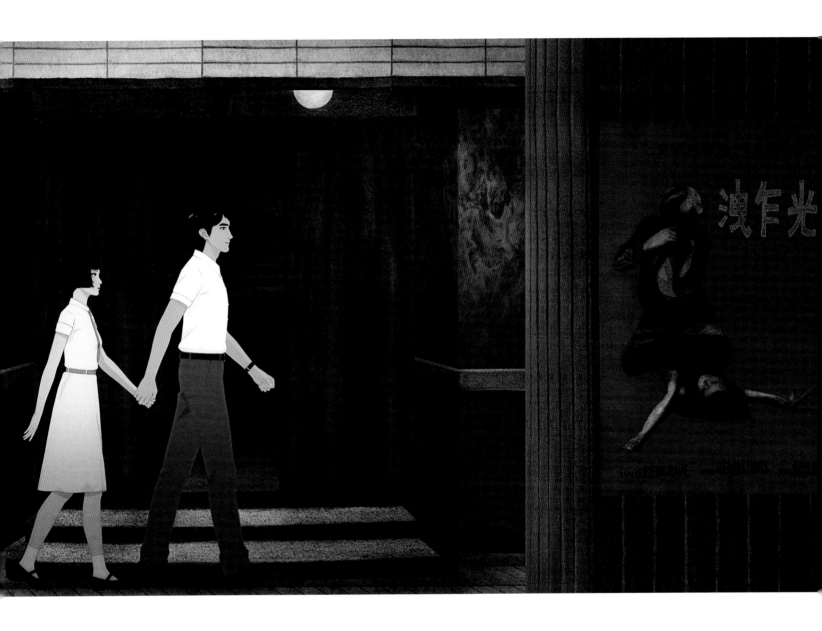

ER I AM SICK OF SEEKING MY FAKE SELF IN OTHERS I'M

GOING TO BE A SHINING STAR MOTHER 我早已習慣不會再問

靠攏不斷尋找發光辦法 SHINING STAR

夜空中最暗的一顆星 FADING MODE

音樂動畫

生活所有的一切，都離不開「節奏」兩個字。生命所有的一切若是可以用文學藝術來表達，「韻律」則是必然的工具。這，可以是有形或無形，可以是浮誇也可以是留白，「節奏」與「韻律」就是音樂的元神。

從《少女日記》開始，就對自己電影的音樂有所要求，譬如大家都喜歡用流行又省錢的電子音樂，我卻在一部青春電影中採用了大量的古典弦樂演奏，背道而馳。《玫瑰的故事》乾脆是百分百的弦樂演奏。《三畫二郎情》（港譯《妖街皇后》）的音樂預算飽滿，則請了當時得令的鮑比達用《遠離非洲》的方式譜曲，大塊文章用來表現變性人內心複雜的感情。《美少年之戀》則是弦樂在自己電影中自我滿足的一個新高潮。之後的《遊園驚夢》，把古典的弦樂和中國至高無上的崑曲混為一體。直至《桃色》，到了印度吸收另外一個文明古國的異樣風情，感覺上就是另外一種自我突破……

當然，我的電影從來沒有引起廣泛的注意，但是新的嘗試，卻一直沒有離開自己追尋的道路。

藝術的道路永無止境，但是藝術的道路也需要人們的認同，為什麼每一部電影花了那麼多的心血在音樂上面，卻也只有某些主題曲銘記在少數人的腦海中？朋友說，藝術的道路上，肯定需要「名氣」的幫助。好，一不做二不休，走上《繾綣臺七號》的艱苦路，第一

時間就找了一位奧斯卡金像獎得主替我寫音樂，借下小金人的光彩，或許也可以提升自己的知名度。

那奧斯卡作曲家來到臺北，看了動畫的初稿，說是很有興趣。製片和他的經理人商談之下，才發現名氣是要有代價的，可能這個代價就是電影作者的創作自由。於是朋友又介紹日本和韓國出名的作曲家，所有名家的自我光環都如出一轍，他們不想知道導演什麼時候要的是什麼音樂，他們是電影的音樂作者，一切以他們為主。

講下自己電影音樂的作業方式。基本上我會在每一場戲需要音樂的位置，放上一條示範音樂，這些示範音樂多是現成的配樂，而且大多數已經是被公認頂級的作品。其實許多電影導演都是如此這般，但是我在借用這些音樂的時候，腦子裏卻已經有了自己許多的想法，只是沒有說出來。這種做法，大師級的作曲家是不屑的，憑什麼我是大師還要去模仿其他人的音樂？

但是怎樣去和那些大師講清楚呢？有些音樂本身就是不朽，怎樣也模仿不來，乾脆就要向原作者買版權，再把它注入新的精神，不是更簡單直接？就好像小蟲老師的《玫瑰香》，那真是一首絕品，可正可邪，百聽不厭，《淚王子》就出現過，那是國破山河在的大時代蓬勃感情，但是用在《孌園臺七號》，則是另一種妖艷華麗的神秘曲牌。

狗急跳牆，終於找了替我寫《淚王子》的于逸堯來幫忙。這位于大師本來也是當初心目中的首選人物，但是他看完毛片，再算下時間，說自己實在容不下這部影片的工作量。到了最後不忍心看見我一個人孤軍獨戰，又答應拔刀相助。此外更找了兩位泰國的年輕人，替我譜寫某些重要的曲目，大家同心合力，終於完成整部電影的音樂。

兩位泰國的年輕小伙子都只有二十六七歲。其中一位還是泰僑香港大學畢業生田傳基，父親是九龍城神職人員。他寫的一段華麗圓舞曲和鋼琴獨奏長達五分鐘，即使在布拉格的西洋音樂人眼裏，也是驚艷之作。閒時問他以後的打算，他說仍然在神職和音樂的掙扎之中。另一位則是泰國土生土長的音樂領導 Chapavich Temnitikul，外貌看似弱不禁風，卻可以譜寫美麗的曲調。至於影片中三大段最重要的糜爛妖艷之作，毫不謙虛地自認這可是 Temnitikul 在于大師和楊某人控制每個音符下的本色之作。

前往布拉格收音之前，初生之犢 Temnitikul 不克前往，怕是面對四十餘人大樂隊也會有壓力；即使在曼谷的部分收音，後來也需要重新錄製，經驗還是重要的。香港的孔奕佳就是一個最好的例子，他隨着于大師和我到了布拉格，坐在控制臺上和指揮樂隊們用音樂的語言溝通，自有一種非凡的魅力；回到香港，我們訂了一座 Steinway & Sons 鋼琴，重新錄製泰國的 NG，他信心滿滿地坐在琴凳上，十指在琴鍵上飛舞，俗話一句：大珠小珠落玉盤，可真是一分錢一分貨。

以往很少跟進錄音的細節，但是這趟音樂也掛了自己的名字，就做到十足，發現箇中的樂趣不足為外人道也。其中在香港加插的拉丁打擊音樂固然加重了濃厚的異國風情，但是于大師在《玫瑰香》的

琵琶演奏能將整個音樂的神秘熱情放蕩推上整部影片的高潮,卻是超越神來之筆許多又許多。

期間香港音樂劇藝術學院收音合唱部分,我自作聰明更改數個音符,于大師說這樣更好,竊喜自己還有音樂細胞。等到混音完成,到處尋找這幾個更改的音符,居然消失在萬千個音符之中。更難尋找的是自己曾經的驕傲,忽然有種滄海一粟的感覺。于大師安慰說:沒有消失,我知道在那裏。

潘迪華聽說我又有新片,不單要配音還要我用一首她的老歌。我說您的《第二春》最適合不過,但是要一九六四年的版本,版權是屬於環球唱片,版稅的公價眾所周知。潘姐則說自己有個一九六八年的版本,版權屬於她自己,可以免費。但是兩個版本感覺不一樣,還是堅持了。

就像在最初的時候用了 Jimmy Reeves 的 *Am I That Easy To Forget*,聽着聽着,就變成了電影的一部分,不忍捨割,等到要買歌的時候,才發現價錢怎麼那麼貴。俞琤說得好,一首歌要經過多少滄海桑田才能變成經典,一定價有所值。說起經典老歌,原本片尾準備找林子祥重唱 *Try to Remember*,套譜都寫好了,但是一聽到版稅的數目,馬上打退堂鼓。想想,《流金歲月》的版權是屬於自己的,不如多唱幾次,把它也推上經典系列,或許將來可以靠它養老。於是找了齊豫唱了一個全新版本,鋼琴加弦樂,居然滄桑不少。至少《繼園臺七號》的工作人員可以自我陶醉,說是百聽不厭。

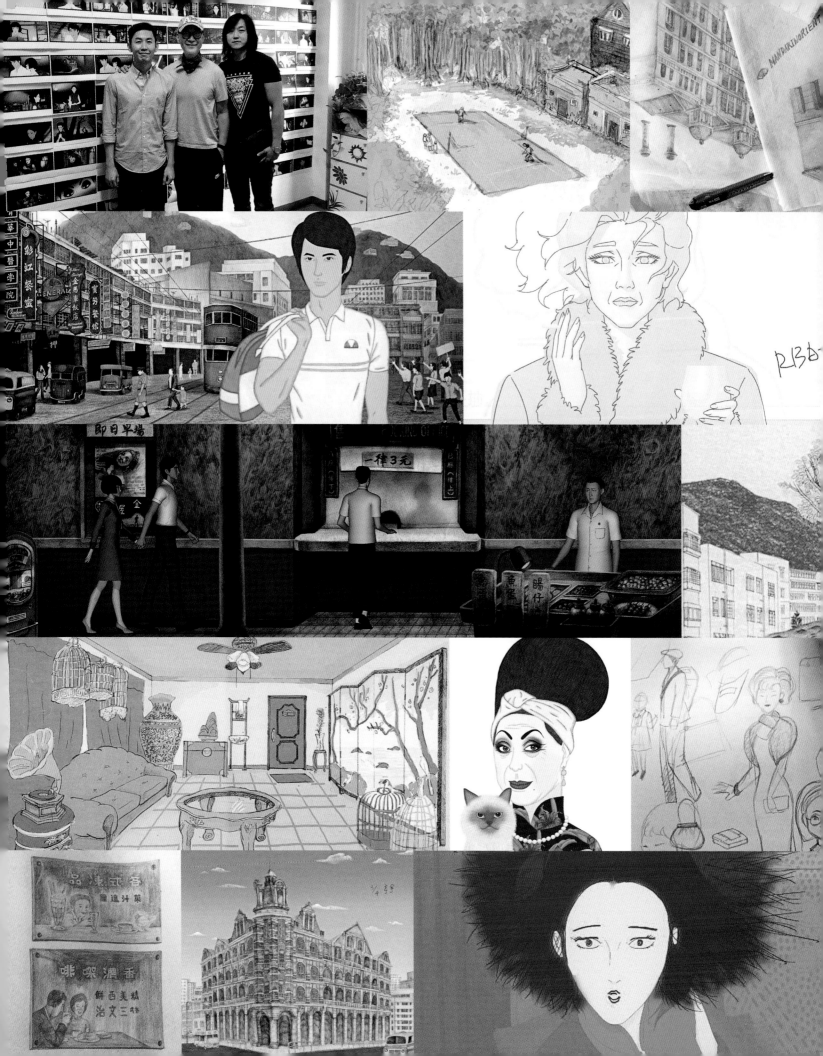

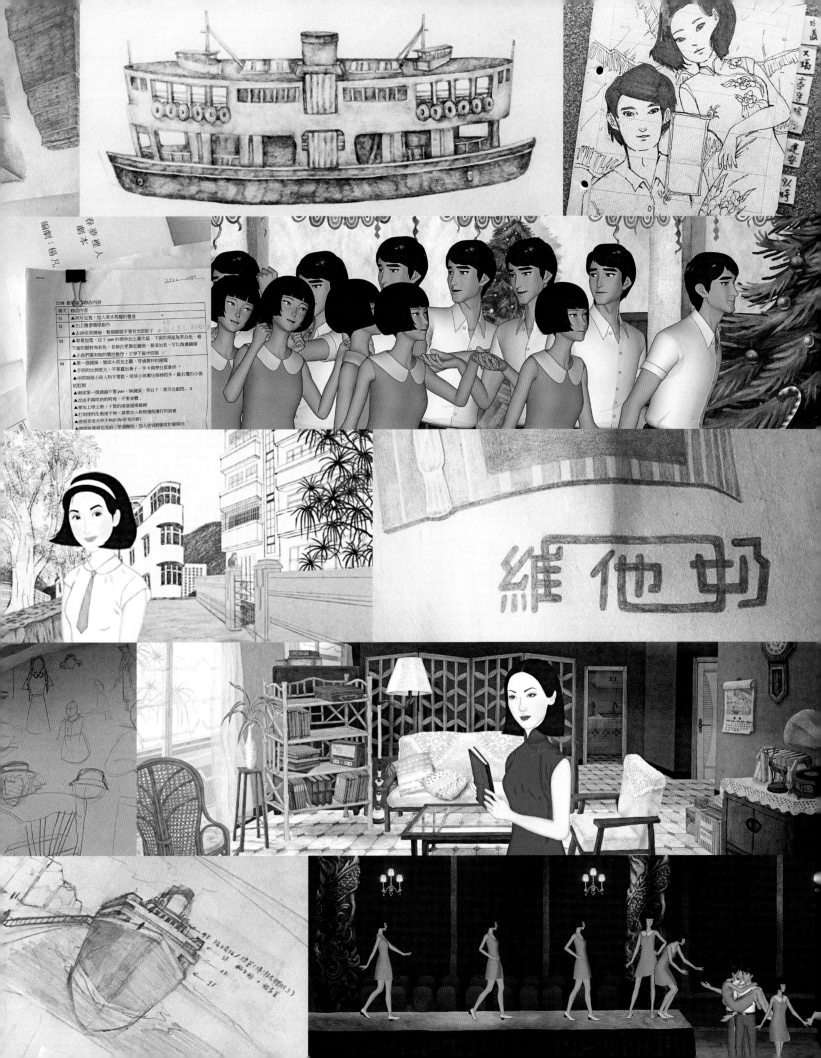

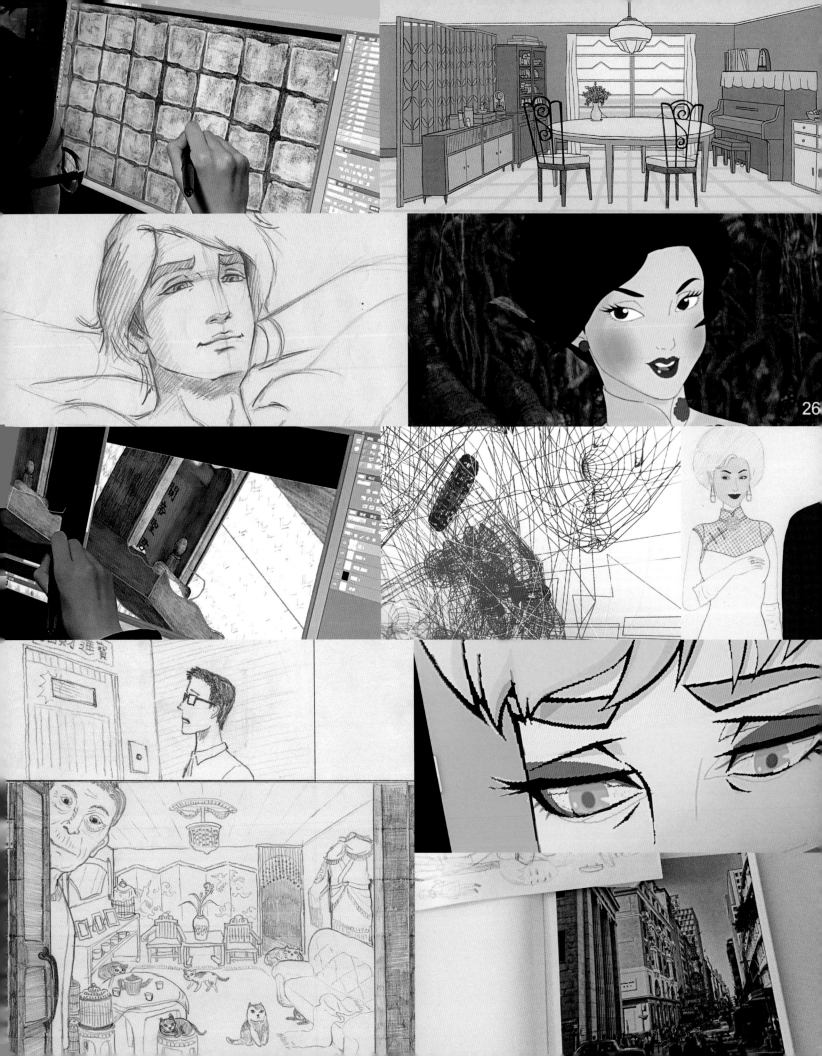

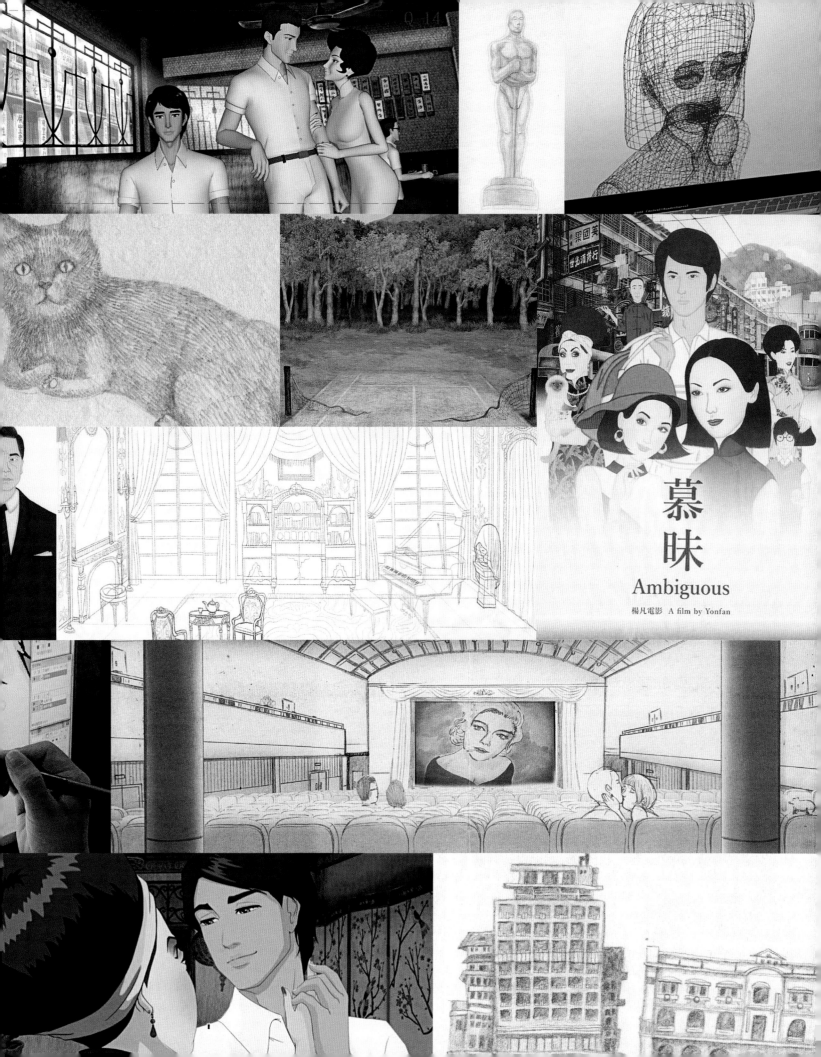

慕昧
Ambiguous

楊凡電影　A film by Yonfan

環保動畫

電影拍攝確實異常消耗資源。想像中，每秒鐘由二十四幀畫稿拼湊出來的動畫，不單沒有美術服裝搭景拆景演員調度的浪費，或許這些畫稿將來還可以成為藝術。於是突發奇想，踏入了從未接觸過的動畫世界。

二〇一五年暮春，見過臺北電影節的商標預告，黑白剪影亂髮飄揚在空中，鏡頭由遠景直推到超大特寫的瞳仁。哇！意象抽離，空間無限，頗為驚艷。於是央請電影節總監黃鴻端女士介紹，認識了《戀園臺七號》的第一位動畫導演謝文明。

記得在臺北光點戲院觀看謝文明的得獎作品《禮物》，散場後大家鴉雀無聲。姚總監以懷疑的眼光問我，難道這就是你想要的動畫？我微微一笑，心中答覆他的眼光，是的，這動畫裏有我喜歡的「拙」。鉛筆碳粉畫在國畫的宣紙上，那種藕斷絲連的感覺，就是傷逝，就是我要的感覺。這是種孤獨與滄桑，和我一向給人的「華麗」，確實有另外一種背道而馳的突破。

於是我們來到謝文明的北投工作室。明窗淨几，一張檯凳，一部電腦，就是他創作的所有空間。那時他還有另一個創作的伙伴朱晉明，也是只帶了一部電腦，到處走。兩個人就可以開始畫動畫，多麼安靜的感覺。我從來沒有接觸過動畫，更不是動畫的標準影迷。心想，幾個人慢慢地繪畫一部電影，也是一種禪修。初生之犢不怕虎，問好了製作成本，就準備開始工作。

在動畫籌備的開始，一切鏡頭都需要計劃好，長短都要準確，這樣將來就不會浪費功夫。我以往很羨慕希治閣和黑澤明都有厚厚的分鏡頭畫本，像拍廣告那樣，不可出錯。我也曾經嘗試用那種做法去畫分鏡頭，但是從沒超過三、四頁的耐心。因為我對自己的眼睛很自信。一到了拍攝現場，就知道攝影機應該放在哪個位置，應該用幾號鏡頭，燈光怎樣打，路軌如何推。但是動畫不是這樣，必須每一個鏡頭仔細畫出草圖，不能反悔，更需耐性。所以有時我笑着說，拍動畫是上天給我的一個懲罰，要培養我的耐性。

這部影片的分鏡頭劇本完成於二〇一五年。動畫的分鏡腳本基本上就是電影的靈魂，其他的時間和功夫只不過是將這個想像軀殼具體化。時間是最大的敵人，五年是很長的時間，有人說電影是最經不起時間的考驗，你五年前想的，五年之後又可能是另外一回事了。但是我是獨立電影工作者，我沒有害怕。謝文明也是第一次涉足長片，心中自然有點膽怯。但是告訴他，自己實拍影片的經驗也算豐富，編劇導演製片都能上手，大家一起同心合力，只要目標相同，一定會成功。於是再花了些時間把劇本整理好，就可以開工。

雖然是門外漢，但是也知道動畫費功夫又花錢。電影基本上是由每秒二十四格的畫面組成，做動畫就等於每秒鐘要畫二十四張圖片，這樣動作才會柔順。日本的動畫很多是每秒鐘只畫十二格圖片，成本自然可以減半，其實也是視乎導演對動感的要求和觀眾的習慣。

這每秒中畫出的動作，就是功夫就是金錢。畫完之後不用，就成了浪費。所以一般動畫在開工之前都會有一個動態腳本，不單把每一個鏡頭都簡單地繪出來，還要讓它活動起來，這樣影片大約的長度也可以確定，然後就照着影片的長度以及畫工的繁簡計算成本。

自己從來是獨立電影人，不太喜歡照本子辦事，預算從來也不會計較。幸好以往的工作人員及明星演員都會網開一面給個特價，製片把成本大致算好，最後也不會太離譜。這次碰到的動畫，所有都是沒有接觸過的工作，畫工的好壞，價錢自有天壤之別，假如要仔細打個預算，那就可能永遠開拍不了。江湖上不是傳說「楊凡只要賣一張畫，就可以拍一部電影」？於是我就將張大千的潑彩《加州夏山》送上佳士得，開始了《繼園臺七號》的第一步。

影片背景講的是一九六七年的香港，所有繪畫的工作人員都是八十年代之後才出生，雖然許多資料可以在畫冊及電腦中收集，但是感覺還是不一樣。於是臺灣的工作人員除了搜集好資料，還要到香港實地感受一下。《淚王子》的服裝美術 Eason 馮（馮文俊）就帶着他們坐電車走山坡上香港大學吃茶餐廳，找尋已經逝去的香港感覺。

當第一批鉛筆稿出現的時候，我看到戲院的廣告牌、街邊的小吃、西環石板街道、半山的榕樹牆根，還有香港大學、希爾頓酒店、皇都戲院、太平館餐廳……真箇似水年華。每一筆都是心血，畫在宣紙上，在電腦上拼湊起來，再渲染色澤，那麼多消逝的香港地標，又重新在自己的影片中重生，那種喜悅卻是難以形容。

我告訴他們，繪畫不要直線，建築物最好歪歪倒倒，千萬不要照參考圖片原封不動，只要看起來像舊香港就好。若是照着照片原封不動模仿，那只是「假古董」。我們的藝術是後現代，什麼都可以，只要感覺對。於是動畫人員開始有個問題，這樣將來我們正式製作的時候就沒有「透視」，每一個鏡頭所有的人物後面的背景圖都需

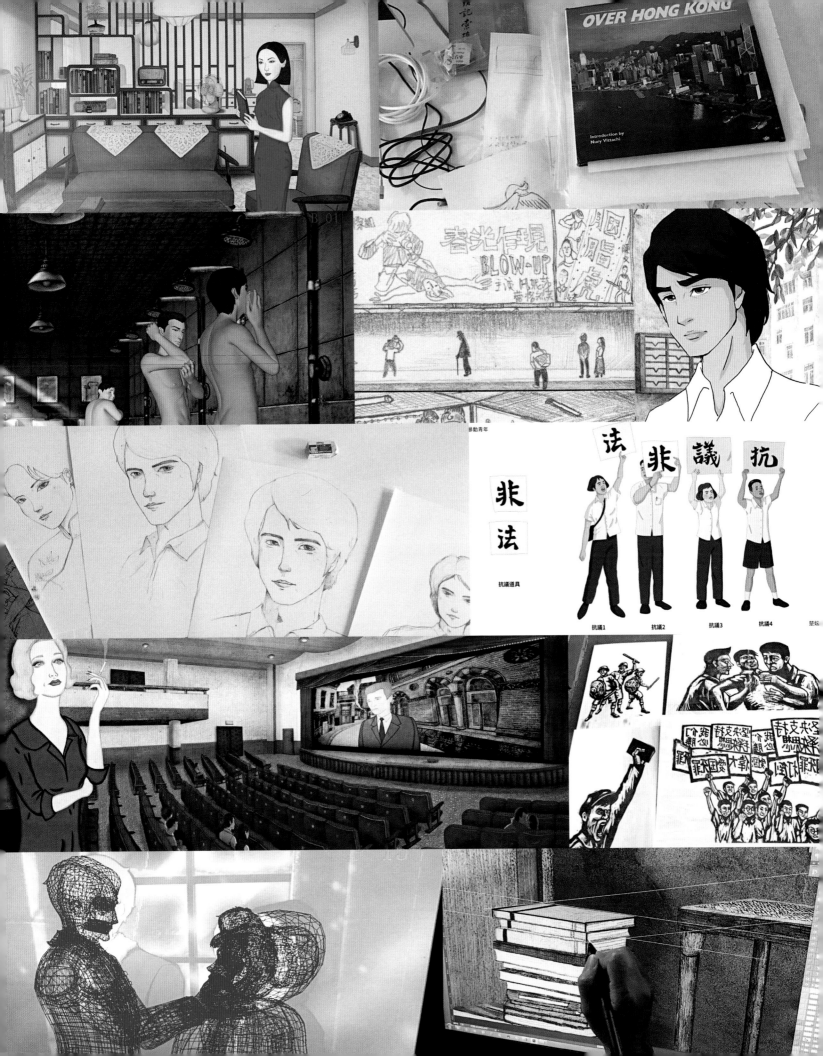

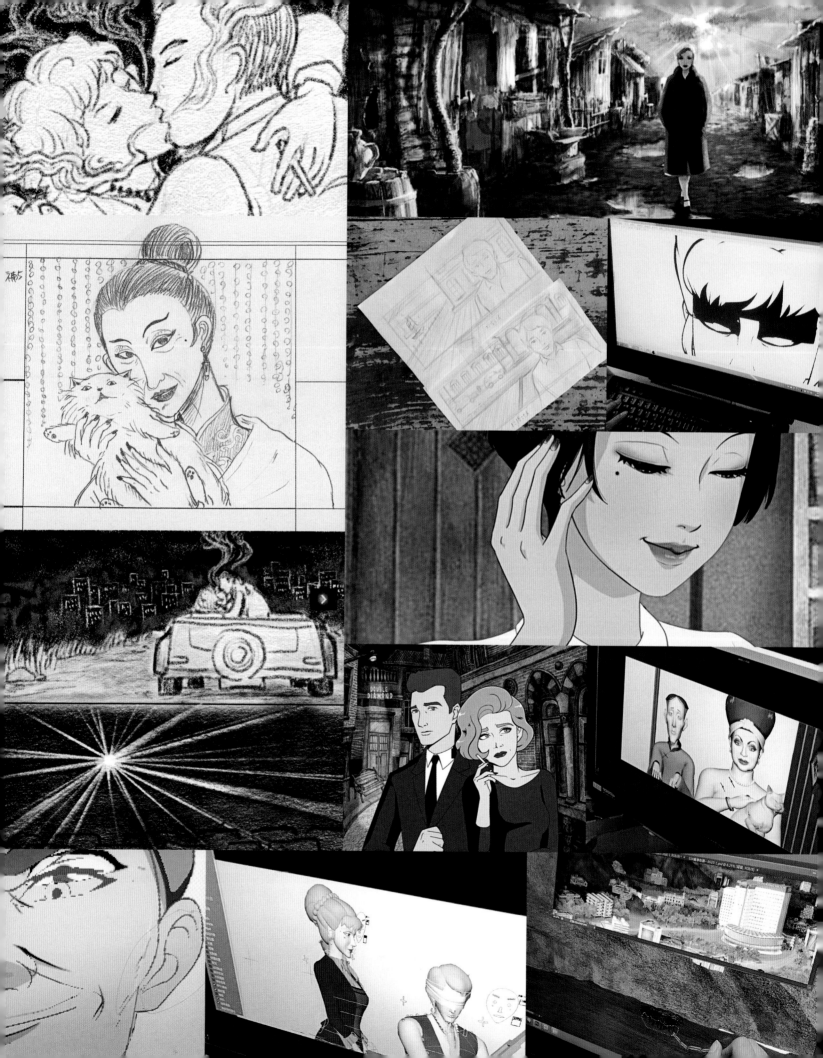

要重新繪製，不能利用電腦搭景。這是非常費功夫的一件事。簡單一句，非常昂貴。想想，一部電影有多少鏡頭，每一個鏡頭後面的背景都要重繪。這些功夫和時間都是金錢，他們說。我想，賣完畫，你還可以賣房子啊！於是就把薄扶林道的「樸園」賣了。

街道佈景的問題解決，接着就是道具的問題。這部影片的道具可是玲瓏滿目，古今中外應有盡有。梅太太家中一切的陳設，講究的古董、懷舊的照片、絲絨垂墜的繡花窗簾，等等又等等，即使是實拍電影，也需要時間去收集，何況每一個道具都要手工繪製。虞太太家雖然清淡，但是牆上掛的、桌上放的、廚房用的，都要隨着時間的改變而有變化。假如你有留意到牆上的月曆，那不同的圖案就告訴了你季節的變化。至於戲中戲裏面的中外道具，從巨型的郵輪、汽車，到小至只有在 IMAX 銀幕上才看得到的打火機，都一絲不苟，更何況茶餐廳裏面的陳設和廣告招牌。

這些碳粉和鉛筆的原稿紙，從臺北仁愛路畫到北京青青樹。看到那些安靜的畫師，禪修似地默默耕耘，居然就把已經逝去的香港，重現在眼前。不用搭景和拆卸，完全環保。也是遇到了青青樹時期的張鋼，才讓我真正打開了動畫的眼界。

二〇一六年底到了北京，拜訪青青樹動畫公司，商量是否可以替我做中期製作。所謂的中期製作就是要讓整個畫面動起來，也是動畫中最重要的一個環節。

張鋼看完帶來的資料之後，對我說，《繼園臺七號》是一部需要百分之百正確的動畫電影。我會先用 3D 在電腦上把它畫好，然後再轉手繪成為 2D。在做 3D 的這個過程之中，你可以看到每一個角色最細微的動作，可以百分之百達到你任何要求。但是用電腦建 3D 的模型是要花點時間，這花費的時間和金錢會相等於拍兩部動畫電影。

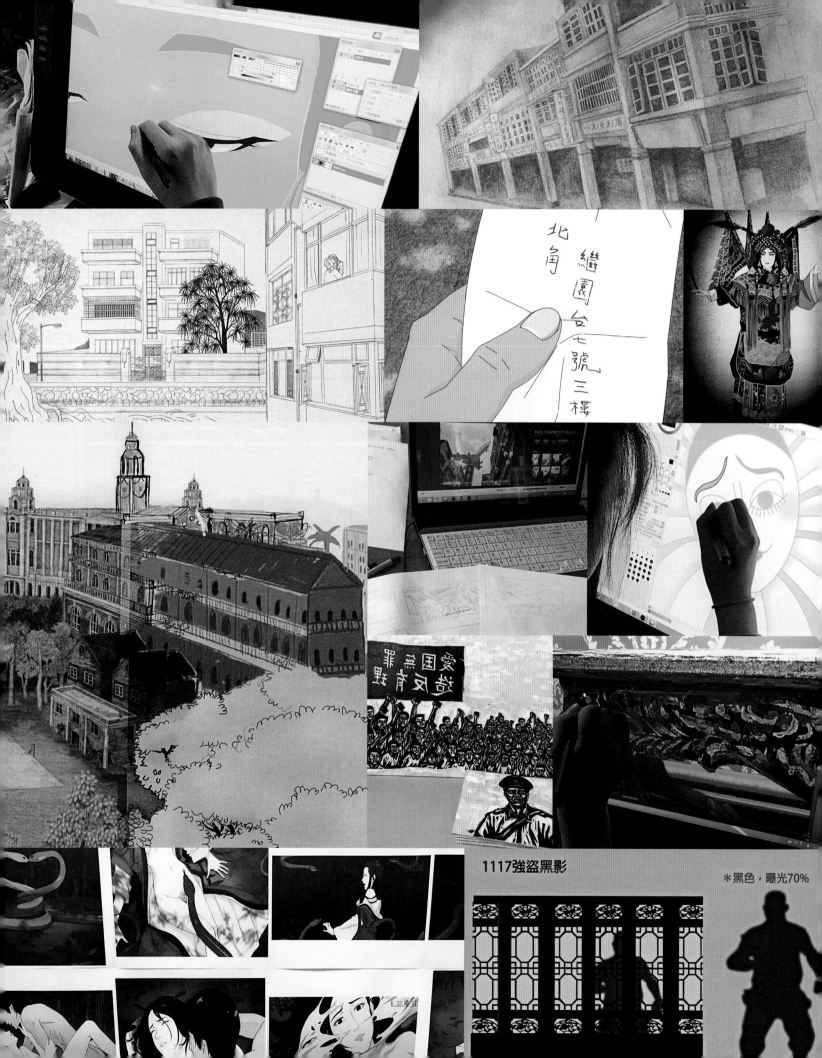

以往 2D 的動畫總會有一本「律表」，上面仔細描述畫面上人物的每一個動作和時間，但是感覺就完全控制在畫師的畫筆上，在你沒有看到成品之前，是不會知道未來的成果。但是張鋼形容先用電腦將整個鏡頭做好，再照着這個鏡頭畫成 2D，就完全不會有差錯。聽起來很順耳，而且從來沒有人這樣去拍動畫長片，只不過拍一部動畫等於花兩部影片的成本。感覺既然這是史無前例的做法，「破釜沉舟」也好，「破天荒」也好，既然已經豁了出去，就 3D 之後再 2D 吧！

於是在張鋼的領導之下，導演就開始要「講戲」。要把每一場戲每一個鏡頭，很仔細地說出來，動作也要做出來。張鋼手下的「四朵金花」佳琛、小樂、海霞和梁歌都拿着筆記本攝影機仔細地記錄。以往我拍實拍電影，從來沒有要求演員怎樣去表演，因為我相信演員有他們的一套，看到劇本自己會想像。但是動畫不同，我得完全控制他們的動作。每一個細小的動作他們都問得很仔細，譬如說虞太太是怎樣走路，走路的時候手又是要放在哪裏，轉頭時的快慢，倒茶的節奏，小樂都問得非常仔細，也都會做一次給我看。忽然我感覺像是李翰祥上身，在敎林黛怎樣演唱黃梅調。

3D 人物建模很花費時間，之後的動作拿捏卻又是另外一門學問。張導把做好的 3D 影片傳給我，我總會仔細地和他推敲哪個動作在什麼時候需要改進，這些甚至包括虞太太流眼淚、淚水的大小、垂留時間，都可以得到百分之一百的準確。有的時候有些動作解釋不清楚，就會拍個視頻。譬如梅太太在鏡前顧影自憐，不自覺很京戲的身段在空中畫了一個半圓，或是美玲和時裝女郎的 A-go-go 舞姿。

我第一次看到整段完成的戲是《金屋淚》，我看到男女主角在開篷汽車中接吻，如此真摯卻又令你充滿想像空間。我知道這是部會令我自己感動的電影。我當然沒有問張導，這接吻的動作又是誰和誰做的示範。

在我們開始 3D 之前，其實也做過實拍的參考資料，也就是找演員事先表演，把它拍成影片，之後再畫成動畫。我覺得那樣非常拘謹，就完全放棄。只不過當年戲中名不見經傳的男主角，幾年之後居然做了電視金鐘影帝，他的名字叫做傅孟柏。

這部電影有些鏡頭特別難忘，譬如妙玉躺在地上遍地開花的潑彩鏡頭，畫了又改改了又畫幾乎有一年。梅太太兩次撥開珠簾的那種大珠小珠落玉盤的感覺，還有兩位男主角淋浴，那濕潤的水珠在身體上流動，聽說都是極富挑戰的動畫難度鏡頭。這部影片動用在畫紙上的演員眾多，臨時演員也要百千，別以為繪畫就不用給錢，花費的功夫和時間，比真的演員還要昂貴。

至於演員的造型，更是不同一般實拍電影。實拍電影基本上就已經有了演員，然後照着演員的模樣去更改造型。但是動畫演員的造型設定要完全憑空想像，再把它畫出來。

基本上是導演用口來形容，或許會找些參考圖片，然後動畫師再把它勾畫出來。能否達到導演的要求，除了彼此的默契，更需要時間的醞釀。譬如說：男主角范子明，本來希望他是一位樸實的青年，有點木訥，剪個陸軍頭，戴上眼鏡可以顯得有些書卷氣。畫來畫去一直不是很滿意，總覺得欠缺火花。改了幾個月都還找不到他的樣子。動畫師拿着王力宏郭富城的樣子去修改，怎樣都不對。直到一年半之後，到了北京的青青樹開始中期製作，製作總監張鋼本身就是一位帥哥，簡單的幾筆，就把我們花了一年半時間的困惑都解決。我想這是個人想像投入的最佳示範。此後子明的一舉一動，都順着張鋼的思維真正做到老少咸宜、人貓共愛的境地。

整部電影最搶鏡頭的造型就是梅太太，一位京劇男旦。最初的造型是位梳髻乾瘦的貴婦，我覺得不對，這梅太太應該是特別喜歡吃東坡肉，把自己養得珠圓玉潤，只有上妝之後貼片，靠在舞臺上才可

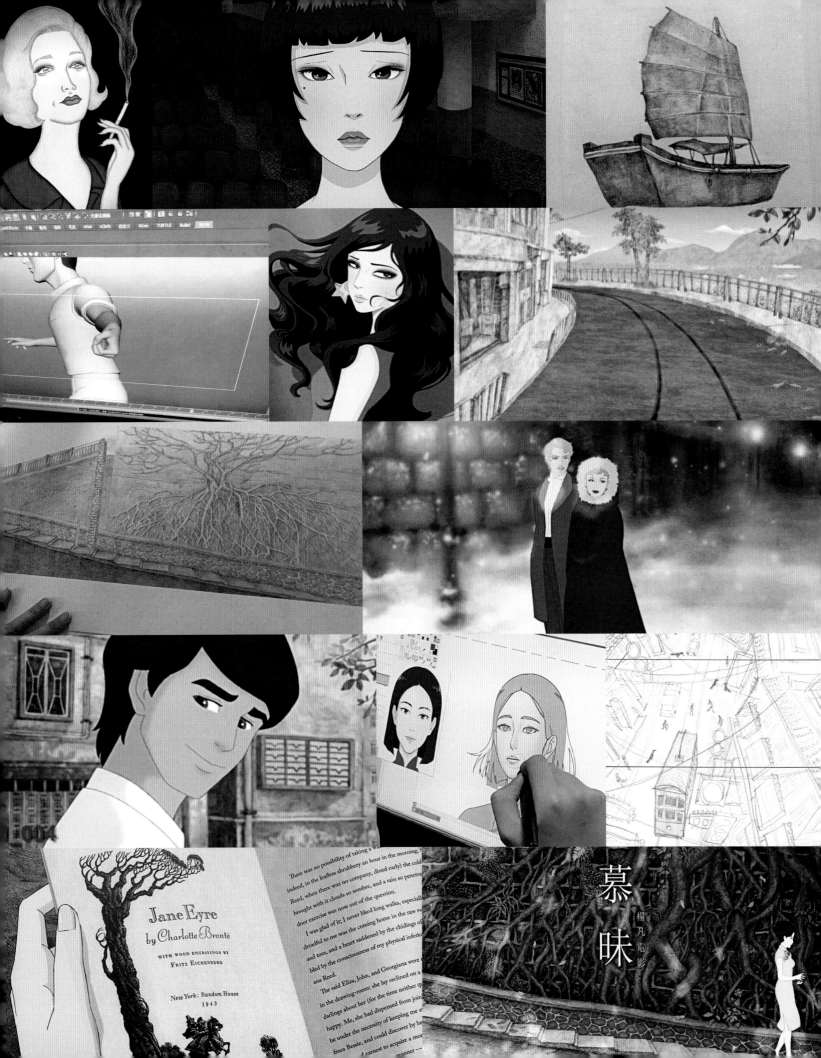

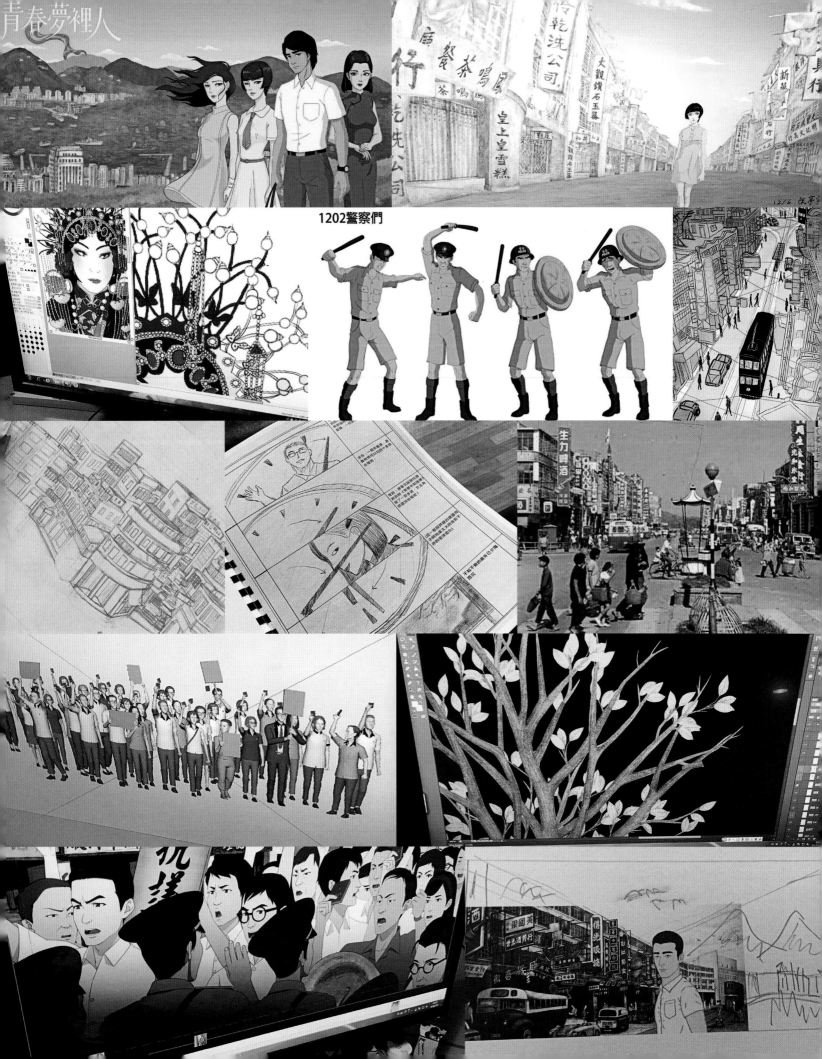

以國色天香的青衣兼刀馬旦。有天在中環 IFC 看到一位包了頭巾的貴婦人，就是這個造型，馬上告知謝文明，把她畫了出來，從此沒有再更改。畢竟誇張的造型比較容易塑造，也容易引起觀眾的興趣。原本劇本中梅太太只有一場戲，後來姚煒配完音之後，大家喜歡，就一直給他加戲，穿插了整個電影。

最初設計的人物造型設計畫工是立體的，單是梅太太的貓，身上的每一根毛都得畫出來，臺灣動畫公司覺得這是匪夷所思。謝導又說，梅太太的眼蓋膏還有眼睫毛，都要有立體感，每一筆都要勾畫妥當。那動畫公司的老闆就告訴我們另請高明。我這動畫的門外漢，居然做了一個決定：人物的設計採用單線與雙線的「平塗」，取其平面的感覺，與立體感的背景互相衝撞，引發出一種矛盾的效果。

造型最不搶戲卻又最重要的，就是女主角虞太太。謝導情有獨鍾夏夢女士，畫出來的虞太太也是含蓄卻又內斂的五四時代女性。只不過在我們給人物造型的過程之中，假如照着原本設計的人物畫法，可能畫上二十年也不能完成這個動畫，而且怎知這夏夢化身的虞太太一轉「平塗」，就完全走了樣。虞太太造型一直在更改，一直都不滿意，正在絕望的時候，張鋼突然交了一個造型，一看就對了，於是虞太太終於亮麗登場。

在臺北的時期，美玲的造型也是一直懸掛不定。謝導最初用何莉莉做藍本，後來又想用《流金歲月》的鍾楚紅，到了最後我說最好不要有樣板，自己想個短髮大眼的青春少女，她的短髮下暗藏着一頭烏黑的長髮，當她在和平紀念碑前把假髮取下……在北京，張鋼終於把美玲的造型定了下來，讓我看到第一個真正動畫畫面——美玲大特寫，對子明說道：「我第一眼見到了你，就被你吸引。」然後眨了下眼。我就知道這將會是一個很特別的動畫電影。

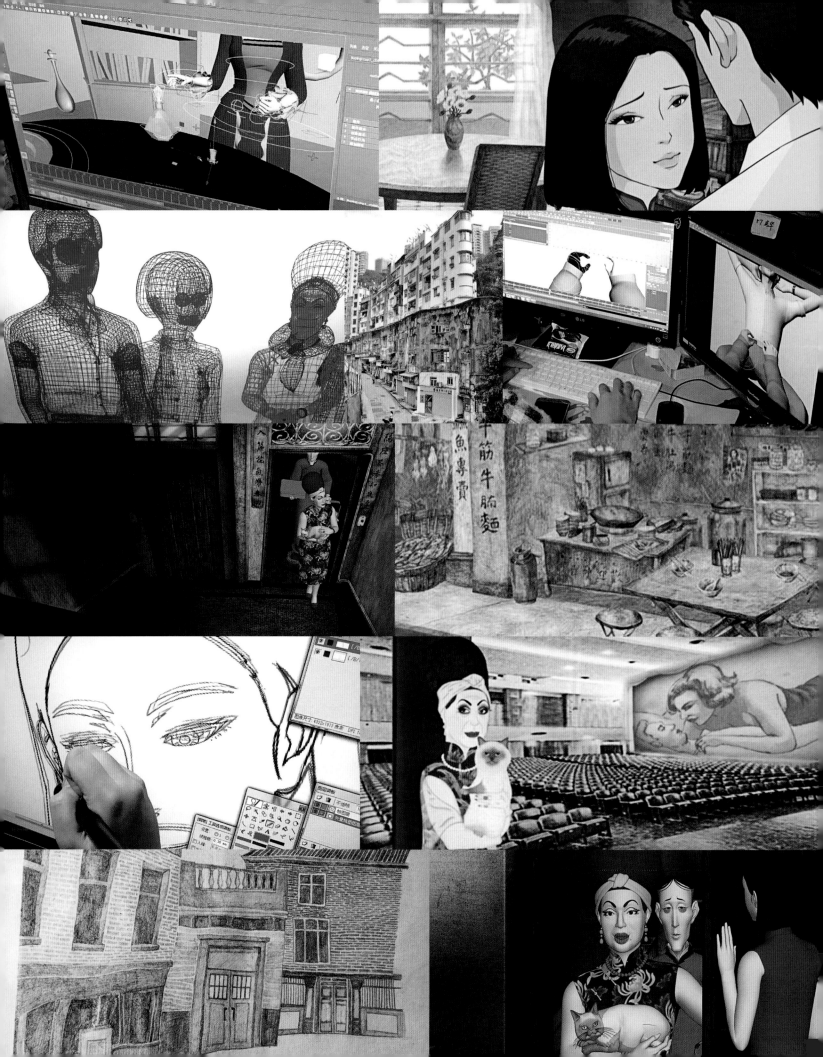

西蒙女士的三部電影戲中戲則使用「雙鈎平塗」。這種畫法是普通平塗功夫的數倍。西蒙女士的形象也是用普普藝術的畫法，和正片其他人物的畫法迥然不同。而且三部影片背景的畫法也各有千秋，有鉛筆碳粉繪在宣紙上的《金屋淚》，皮影戲加油畫效果的《偉大愛情》，還有完全油畫效果的《愚人船》。這些雜燴的方式原本都各有特色，但是將來與整部電影連貫在一起是否協調，就會是一個很大的挑戰。

一九六七年的示威場面，則是用版畫的方式來表達。找了中央美術學院的馬赫同學刻印，配上當年的照片，還有手繪的風雨督憲府，自我感覺整個過往的時代都年輕現代了。影片中有無數的臨時演員，畫的時候不察覺，現在排起來一看，可都是畫師們的功夫，不可小看，心存感恩。

影片中許多細微的動作一改再改，更多創意的畫面從簡至緊再化整為零，北京工作室的創作人員每天早上九點上班晚上半夜下班，為的都只是向一個難度挑戰。

但是很奇怪，我從來沒有在張鋼那邊聽過一個「難」字。

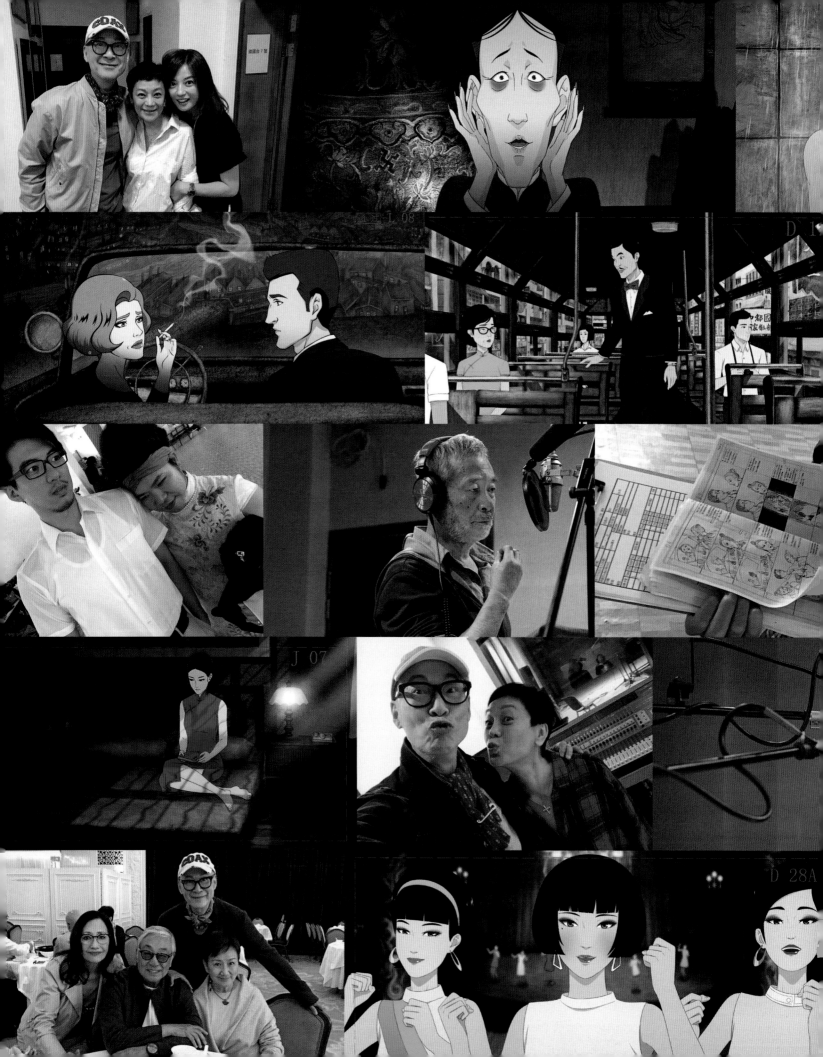

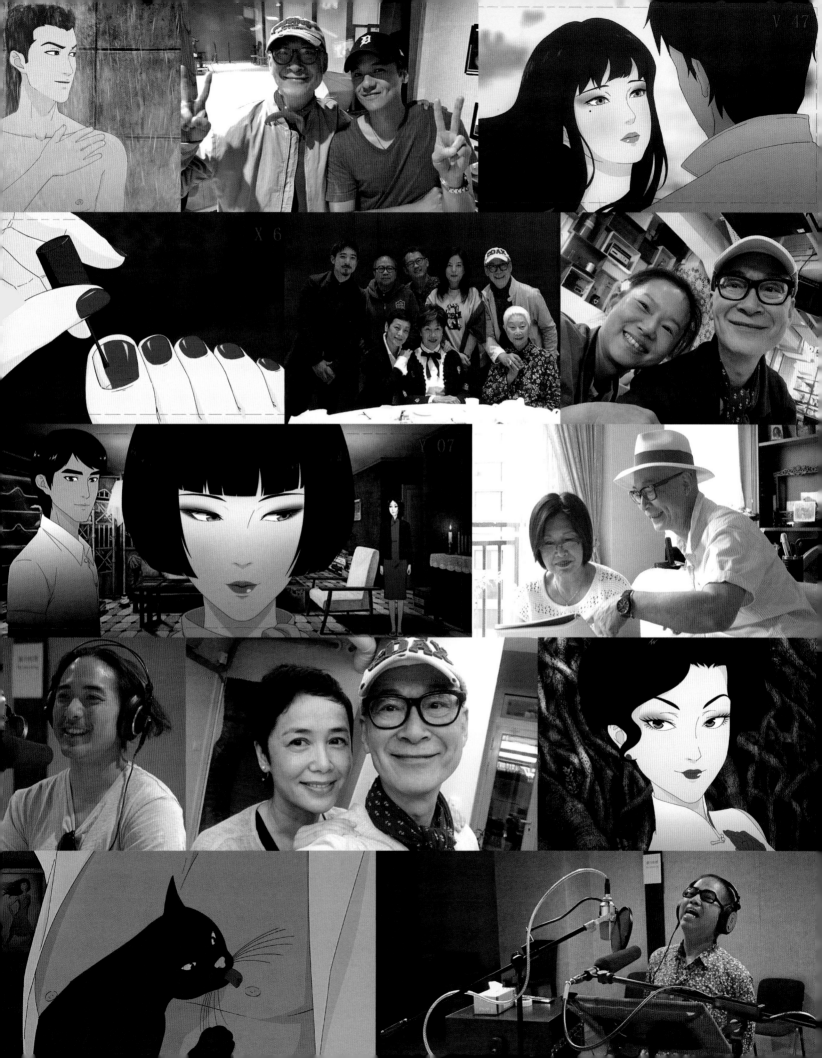

配音動畫

《巒園臺七號》幕後配音有張艾嘉、趙薇、林德信、姚煒、蔣雯麗、田壯壯、吳彥祖、馮德倫、張孝全、潘迪華、許鞍華、陳果、曾江、胡燕妮、焦姣、章小蕙、葉蘊儀等等助陣，威尼斯電影節首個記者招待場的片尾一出，一陣陣掌聲此起彼落久不停息，讚嘆不已。

確實，這部影片的配音和平常事後配音的動畫確是有些不同。基本上事先有了動態腳本的粗糙線稿，由工作人員簡單配上需要的對白，調整到滿意的程度，然後再請正式演員進入錄音間配音。配好聲音之後，再用 3D 將演員的每一個動作和口形，逐一配合至完美無缺，才開始 2D 繪製。是畫面配合聲音，而不是演員的聲音去配合畫面，這樣每一個人的聲音表情都有很大的自由度。

工作時，每位演員都是單獨收音，沒有對手，只可想像。或許詬病這樣會缺乏感情的交流，但是反而覺得這種冷漠孤獨，或許是一種特色。每一位演員單獨在唸他們的對白，心中只有自己旁無他人，一種自我中心的表現，不就是現代人所追求的嗎？

開始的時候，臺北工作室的動態腳本，就由動畫師們你一句我兩句將工作寄情娛樂。完全荒腔走板的廣東話上海話再加上臺灣國語，就開始了一部目標空前的動畫製作。雖然開始的時候大家都興致高昂，但是漸行入戲的時候，總是覺得感情上缺欠了些什麼。一看這不是辦法，靈機一動打電話給杜篤之，問他有什麼配音演員可以

介紹，他說這兩天王蕙君在臺北，你可以找找她。

話說這王蕙君王大姐，可是配音界的天后。沒有現場收音的當年，幾乎所有電影女一號的聲音都是由她演繹，林青霞林鳳嬌張艾嘉張曼玉鍾楚紅鄭裕玲雖然普通話的聲音都出自同一人，但是王大姐就有本事把她們每一個都變成不一樣的人物。《海上花》的張艾嘉《玫瑰的故事》張曼玉《意亂情迷》鍾楚紅國語版都是她。因為當年大家都相信，演員的戲不夠，可以用配音來補。

臺北王蕙君坐在電腦前，對着動態腳本女主角虞太太的粗糙線稿，唸了幾段對白，又聆聽了導演「慢」的要求，很快就入戲。配音天后果真不同，無戲的線稿忽然間就有感情的起伏。之後又請她再試虞太太女兒美玲，這次的驚訝更是非同小可，母女二人同場同聲不同氣，整個線稿就幾乎活了起來。

既然找到了兩位女主角聲音的定位，信心也就來了。記得關心配音人選的林大美人問我找誰配音，告訴她找了七十年代的王蕙君和二〇一六年的王蕙君，兩個林青霞，一母一女，如假包換。不找大明星，卻有大明星的效果。於是告訴王蕙君這部動畫不用明星來配，全找適當的角色來音繹。

就是這樣，大家抱着實驗的心情，嘻哈地從臺北玩到北京，除了

姚煒，沒有一個有名氣的電影人。我也曾嚴肅地告訴姚煒，可能要換掉她的聲音，因為她是明星。她希望我不要那樣做，因為實在太好玩。

我的乾媽主席張艾嘉也聽說了這個動畫，忽然也想參與配音。我說好啊，妳替我配女主角的代言人西蒙女士，三部戲中戲的法國女主角大明星。張姐高興地答應，劇本和對白呢？拿給我看一看，讓我準備一下。我說西蒙女士在三部電影基本上沒有開口，她的對白全都是我的旁白，有點像以前的默片。但是最後關頭，她有三句非常令人動容的對白「我們就在這裏分手，別送我，不要讓我難過。」啊？乾媽主席在電話中的失望情緒，不用看到表情也可以感覺畫面。掛了電話，想了整晚，終於改變主意，問她是否可以音繹女主角虞太太。不用說，乾媽從來理所當然驕縱乾兒。接着馬上又打了個電話給趙薇，請她配演虞太太的女兒美玲，沒想到也很順利地過了關。

把這個決定告訴王蕙君，她說，這樣的卡司和聲音，有明星效應，就不是一部普通的動畫電影了。

我沒有播放之前配好的聲帶給張艾嘉和趙薇聽。她們兩位都是導演，戲劇表演各有不同，但是配好音之後，在繪畫的過程中，有不少情緒上對白的修改則在所不免。譬如虞太太最後說了一句「巴黎的女人不都抽煙嗎？」王蕙君是強行壓抑自己激動的情緒來演繹，張艾嘉則是輕描淡寫。

王蕙君大姐對《戀園臺七號》的貢獻，不只是初步提供了可以啟發靈感的聲音，更是男主角林德信的國語啟蒙老師。她將一個完全不會普通話的 ABC 廣東仔，在最短的時間，用最有效率的方法，讓他在錄音間最有信心地將對白的內容與感情一一表現出來。

男主角范子明是香港大學生，戲中許多對白都需要國語演出，不能

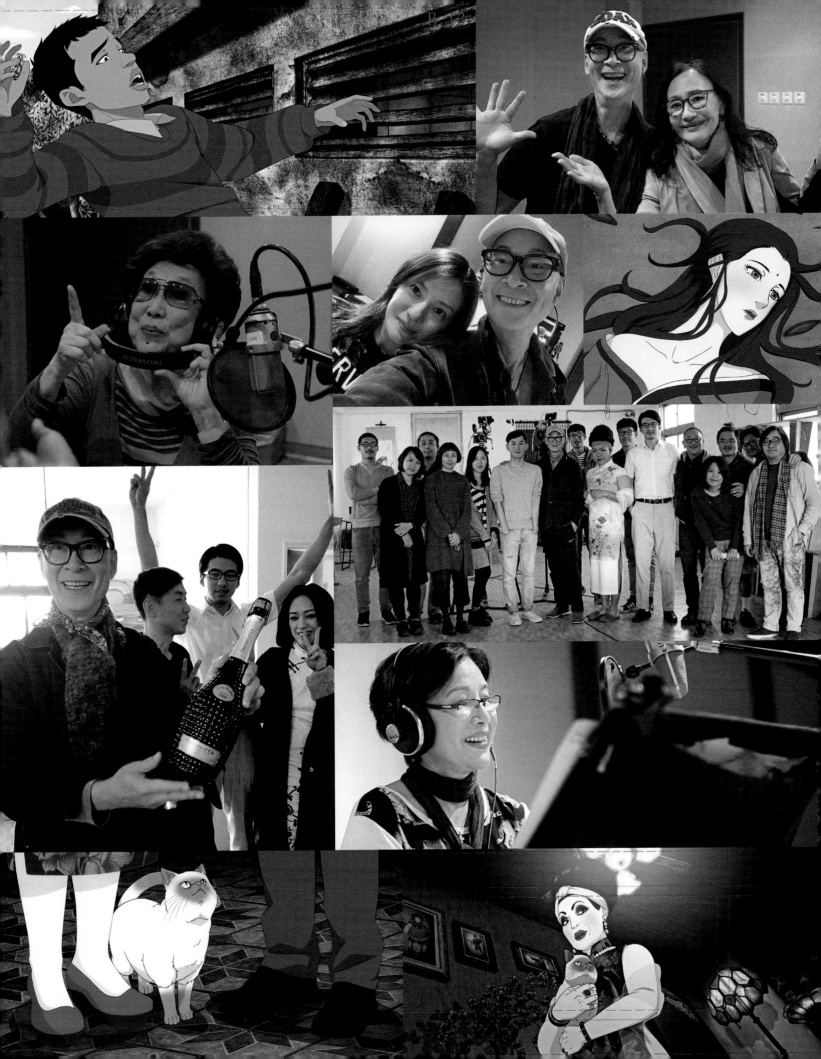

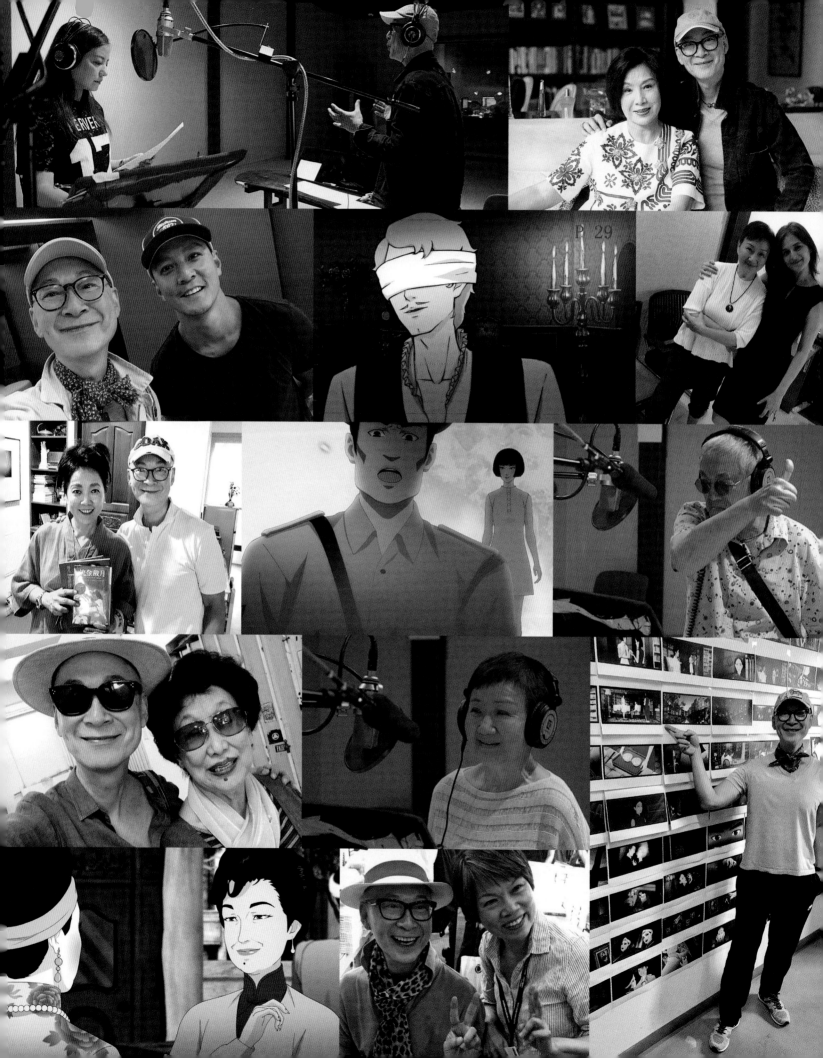

太流利，但又不能聽不懂，要有生澀的口音，但又不能喜劇化，更需要有一顆赤子之心。打電話問林子祥，他說他的兒子不會講國語，但是聲底很好。我約林德信見面，給他看了動態腳本，他說他很想演。王蕙君聽了他的聲音，說是很有把握訓練出來。

林德信自修了一個月，寄來錄音帶。在我覺得是應該放棄的時候，王大姐卻說完全包在她身上。二〇一七年的五月，王大姐來到香港，正式替他閉關訓練，一連三天，直到林德信步入錄音間。

在他們師徒二人工作的當中，令我感覺到信心的施與受，分享到努力後汗水的甘甜。若是范子明如此這般沒有戲劇張力的角色，還能釋放出賈寶玉的博愛與普渡眾生的慈悲，則真是王惠君與林德信師徒二人信心與努力的成功。

趙薇聲音的可塑性是人所共知，一個十八歲充滿自信「明天是屬於我的」女孩子，在她的表演領域中更是駕輕就熟。在和平紀念碑下一口氣講了九分鐘的話，除了挑戰觀眾的耐性，自然也是現代人自我中心的一種表現。所以林德信幽默地插了一句「你真是有點自我，每句都帶個『我』，一共二十五次。」

和平紀念碑之後，替趙薇加了一場超現實的獨白，一個人的大特寫在銀幕正中央，她一面對着鏡頭講對白，但是似乎在她的腦後又有另一雙眼睛監視着銀幕左右的張艾嘉和林德信。趙薇的音線漂浮不定，配上背後母親男友二人左盼右顧的疑惑，導演自認是神來之筆。

姚煒的梅太太就可真更加自我，出場要有《貴妃醉酒》襯樂，下場要拋甩珠簾金步搖，出門還要阿國呼唸《珍珠塔》詞牌「下扶梯」才肯踏出門框，完全老派海派名角自我中心。姚煒的配音娛樂百分百，動畫師對梅太太表情的細膩度也是百分百。姚煒很自豪她是第一位替《繼園臺七號》配音的演員，因為她的聲音實在太雄性，

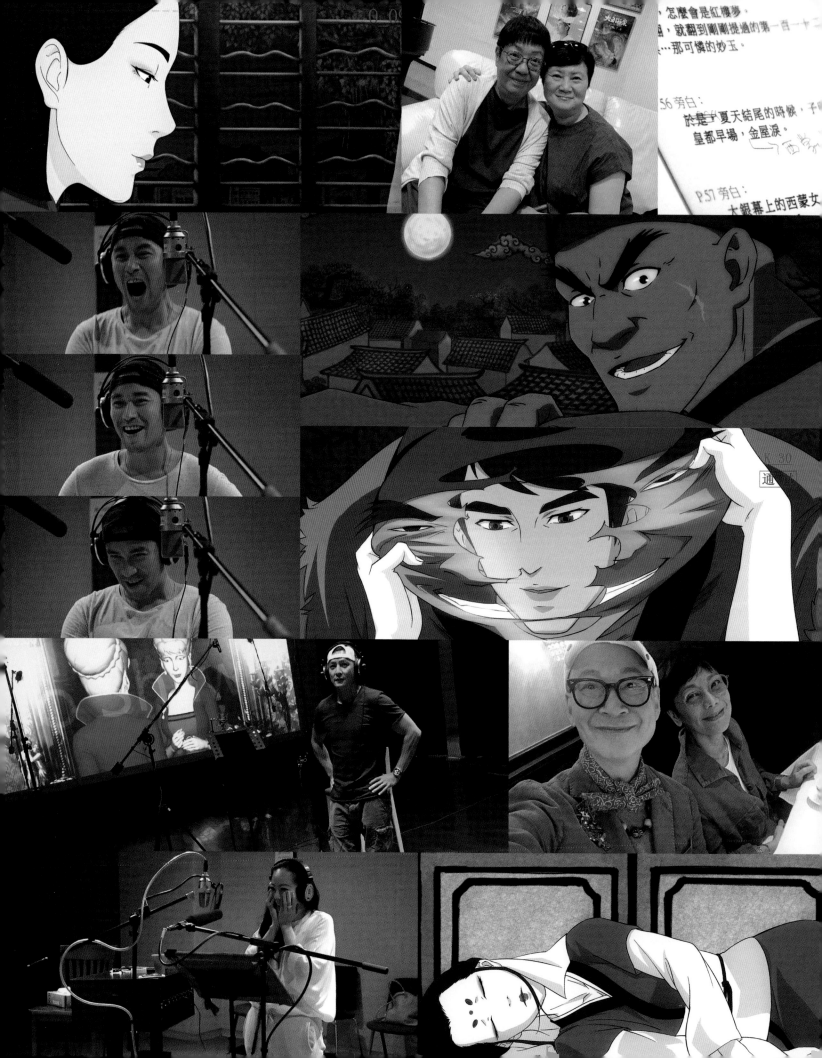

但是音韻之間又有些雌雄合體的魅力。她總共錄過三次音，兩次是簡單的工作錄音，一次是錄音室。每次錄音她都是盛裝而來，敬業樂業，絕不馬虎。當然，我從來沒告訴任何人，梅太太最初人選是盧燕姐！

梅太太的管家阿國也不是省油的燈。他的出場是大門小窗中的一雙眼睛，接下來是像吸血殭屍磷骨般開門的手。啊！原來田壯壯的阿國精華早已被梅太太吸光！阿國對梅太太那種超乎尋常的關懷，即使一聲輕嘆也是戲。強烈的對比，梅太太用對白演戲，阿國用呼吸聲搶戲，二人把導演馴服得妥妥貼貼，誰人不愛。

開篇有位看似舞小姐的女郎，穿着紅色高跟鞋明黃旗袍從石階上走下來。這黃衣女子遇見林德信會講上海話，對着張艾嘉又說廣東話，和馮德倫則是普通話，但是三種語言都不標準，還說喜歡學英文，真是嬌嗲過人，卻又口不饒人。畢竟她是一個外來的女子，在這個包容力極強的社會尋找生存的空間，這就是香港。

這個角色本是特別為葉蒨文而寫，很有點《上海之夜》的小不點味道。以為很適合她的戲路，卻完全忽略經過這麼多年的滄桑，莎莉已經不是當年的傻大姐。看着她面對這些簡單的對白，又想要在其中找尋出哲理，太嚴肅，太多原則，這些年又太多的經歷，懂得太多，主觀太多。但是又是那麼好的朋友，對我講不出一個「不」字，於是我主動替她解套。

蘇富比程壽康請他的偶像蔣雯麗和夫婿顧長衛吃飯。美人如畫，一若當年葉蒨文，靈機一動，順口要求，居然一口答應。電影電視舞臺經驗極其豐富的雯麗，不費吹灰之力就把劇中人的個性很有層次地表現出來，這些聲音的表情，給後來動畫師很多不同的靈感，就用畫筆表現，我覺得可以給觀眾更多想像的空間。

後來開始希望每一個角色都是自己的好友或是以往合作的伙伴。雖然焦姣和胡燕妮的時裝女郎只說了一句「fashion time」，但是超過五十年的友誼可真凝固在那個六十年代。曾江的防暴警察雖然只有兩句對白，但是那雄厚的聲線，卻引發了我對張孝全的擔心。我找孝全串演《紅樓夢》中擄走妙玉的強盜，對白雖然只有兩句，但是戲份可是不輕，五分鐘的夢境全是用不同的笑聲與呼喝來恐嚇調戲章小蕙的妙玉。本來覺得張孝全配章小蕙是一個特別的選擇，可是聽完曾江的呼吼，心中擔心斯文的張孝全能否表達那種粗獷。但是站在麥克風前的張孝全，一開口那聲線就不是平常熟悉的文藝青年，聲帶雄厚有層次，抑揚頓挫有節奏，既暴力又幽默更不造作，完全出乎我的預料。記得那天收工後忍不住對王家衛稱讚張孝全幾句。

至於那位被解放的道姑妙玉，就是章小蕙的本色，絕無他選。

找馮德倫來配 Stephen 的出浴戲真是有點難以啟齒。雖然是動畫，但是也有正面全裸，於是將已經做好的 3D 樣片傳給他看，說是儘管挑逗，卻是十分有品味，多多包含，為藝術犧牲少少啦！哪知正牌美少年二話不說一口答應，還說那六塊腹肌需要畫得更生動、要有彈性。錄音間內在重要關頭加了難以形容的某種呼吸聲，極盡誘惑本能。從來不曾要求合影的收音師強哥，居然破天荒要求和馮導演合照。我也奇怪，美少年超過二十年後，居然沒有任何歲月的痕跡。

不能放過《少女日記》時期的林珊珊、《玫瑰的故事》的何嘉麗和《祝福》中的葉蘊儀，她們都代表了我青蔥電影時期的某些回憶。許鞍華導演反串電車上的扒手，陳果導演的黑貓香煙，Tiger Wong 的書呆子基本上都是能人所不能。還有自告奮勇的大姐大潘迪華，盛裝蒞臨錄音間，攝影訪問全由自稱小弟的錄音界一哥大老闆安排，舊日風華，一時無雙。《鑾園臺七號》全片只有潘姐的形象是寫實，就是對她的一種敬意。

至於原本準備請乾媽主席張艾嘉音繹的西蒙女士對白，忽然想到應該找鞏俐來為這位法國銀幕巨星貫徹始終。還沒來得及聯絡上這位中國銀幕巨星，藝術總監馬明提議這三句對白應該用法文說出。一語驚醒夢中人，終於找到一位不能透露身份的神秘嘉賓，用巨星的氣勢替西蒙女士完成了她的夢。

所有的配音工作幾乎完成，混音之後總覺得欠缺些什麼。音響設計Terry 說影片中路易男爵在雪地上被毒瞎眼睛的慘叫聲太差，我說這是四年前臺北工作人員自己在電腦上配的，Terry 說應該重配。我突然知道這部電影欠缺了些什麼，欠缺了吳彥祖的參與。這些年他都不在香港，在海外奔波《荒原》，一季接一季，若是他在香港就可以替我配路易男爵……世事就有那樣巧，正是這個時候，我在邵氏錄音間收到他來香港的電話。

真的，有了吳彥祖，《巒園臺七號》就不再欠缺。

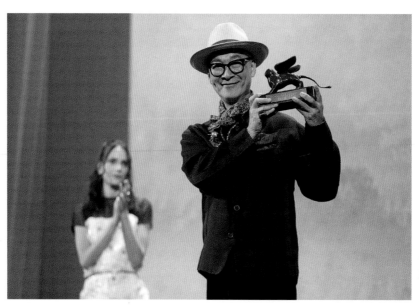

漫步電影節

第 76 屆威尼斯電影節、第 44 屆多倫多國際電影節、第 38 屆溫哥華國際電影節

第 24 屆釜山國際電影節、第 32 屆東京國際電影節、第 30 屆新加坡國際電影節、第 15 屆蘇黎世電影節

第 39 屆夏威夷國際電影節、2019 年洛杉機動漫電影節、第 41 屆南特影展、第 18 屆馬拉喀什國際影展

第 35 屆海法國際電影節、第 54 屆維也納國際電影節、第 21 屆孟買電影節、第 43 屆哥德堡電影節、2020 年鹿特丹國際電影節

第 63 屆舊金山國際電影節、2020 年斯圖加特國際動畫電影節、第 44 屆香港國際電影節

シェア　コメントを入力...

FILM & ENTERTAINMENT

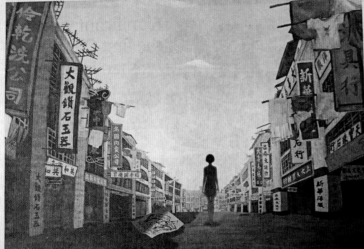

A still from *No 7 Cherry Lane*, the animated feature directed by Yonfan. It tells a story of love and loss set in turbulent times, when riots again afflicted Hong Kong.

Pandora's box in North Point, 1967

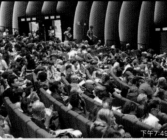

Dear All, the first press screening started very well! Completely full Sala Darsena
下午7:49

The film looked and sounded good, and subtitles were good as well
下午7:52

공로싱
윤판

ACHIEVEMENT A
YONFAN

NANTES 2019

INTERNATIONAL
FILM FESTIVAL
ROTTERDAM
2020

OFFICIAL SELECTION
SFFILM FESTIVAL

ZIMBIO

76th Venice Film Festival　　33/45

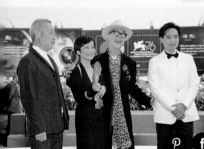

Finding refuge in film

A WINDOW ON ASIAN CINEMA

...eran filmmaker Yonfan talks about his Venice award-winning animation *No 7 Cherry Lane*, set during a turbulent time in Hong Kong's history. Alicia Wong reports

Director Yonfan

No.7 Cherry Lane

一覧へもどる

2019.11.01 [イベントレポート]

「より人の想像力を掻き立てるアニメーションが唯一、私が伝えたかったメッセージを届ける手段だと思いました」10/30(水)：Q&A『チェリー・レイン7番地』

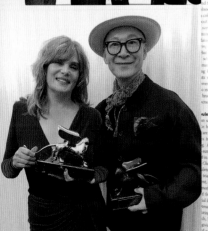

> This film is about art. It's about painting, about music, about literature, about liberation. It's about me
>
> **Yonfan**

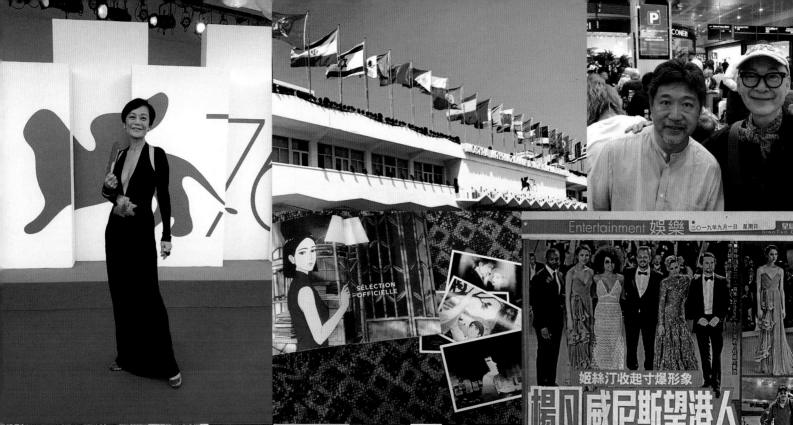

Entertainment 娛樂 二〇一九年九月一日・星期日 SING TAO DAILY 星島日報

姬絲汀收起寸爆形象

楊凡威尼斯望港人
找到快樂

「第76屆威尼斯影展」前日有姬絲汀史珉活主演的非
片《Seberg》舉行首映，有動畫入圍威尼斯的楊凡導演
紡提到香港近日情況。

文：外媒組・圖：法新社、路透社、資料

荷 里活女星姬絲汀史珉汀（Kristen Stewart）擔
主演的非賽寶片《Seberg》前日在威
尼斯舉行首映，除了姬絲汀，主演
的「飛車」Anthony Mackie、安迪夢佳維女兒
Margaret Qualley、《呢啲》女星Zazie Beetz、Jack
O'Connell和導演Benedict Andrews都有現身。姬
絲汀以一身紅色開片長袖絨裝亮相，她一改cool
爆形象，在紅地氈與Jean伸禮待拍，Margaret則向
好友Ariana Grande送別贊留Pete Davidson到場。

波蘭斯基缺席首映

Seigner、嘉雲雷諾加素（Vincent Cassel）擔太久
Kumakey現場，Emmanuelle表示前日是她與前夫
基結婚30周年。

此外，香港導演楊凡執導的首部動畫《圈
七號》亦有入圍威尼斯影展，該片由張艾嘉、
薇及吳彥祖配音，故事以1967年的香港作背
景。楊凡接受外國傳媒訪問時，提到香港近
情況。「對我來說，香港從來無改變，當年
大羅不不同，我曾經舉起力，那些有很多
1989年及1997年發展，我與仍然熱衷…

波蘭斯基導演作《An Officer And A
Spy》前日亦舉行首映，波蘭斯基本
有缺席首映禮，主演的金燦影帝法
國男星尚杜加丹（Jean Dujardin）、
波蘭斯基妻子法國女星Emmanuelle

Mostra Internazionale d... Cine... grafi...
La Biennal...

No.7 Cherry Lane
7번가 이야기

• 베니스영화제 경쟁부문

Hong Kong, China | 2019 | 126min | DCP | color
Director Yon fan 욘 판

1967년 격동의 홍콩을 배경으로 모녀와 그 딸의 영어선생, 이 세 사람의 삼
각관계를 그린 애니메이션이다. 영화를 보러 간 그들이 마법 같은 순간
을 경험하며 금지된 욕망을 드러내는 과정을 담고 있다.

It tells the tale of a love-entangled triangle involving a mother, her
daughter and an English-language tutor whose visits to the cinema
bring them a series of magical moments and reveal forbidden pas-
sions. The era coincides with Hong Kong's turbulent times of 1967.

098 Oct 04 / 19:30 / SH 193 Oct 05 / 16:30 / LD3 744 Oct 11 / 19:00 / CS

...CECAGNA È QUELLA
SA CHE T'ASSALE SO-
ROSA QUANDO IL FILM
ENZA SBOCCO E POI
LUMINA IN ABBIOCCO".
SCOMODATO IL GRANDE
ETA MEDIEVALE RUGGE
NE DA TORVAIANICA
E GIÀ NEL 1227 ILLUSTRA
GLI EFFETTI DELL'ESPO-
SI HONE A FILM COME IL
NESE JI YUAN TAI QI HAO.
PAROLA A CHANDLER.
ATO, QUELLI COI PUPAZZET-
COSA POTEVA FARMI?
A PARLARE ERA LA
TTE NON PROPRIO DA CRE-
MANDO TRASCORSA AL
RTY DI QUEL GIORNALET-
, TROPPA BUMBA, NON...

...RICORD...
SISTETE
ODIO CH
L'ECZ
LO NOTO
TIERE...
VIA DI
CANN...
PERCH...
TONE...
NIENTE
CINEMA
TUTTO
AL FU
TO DA
MA VO
FARM...
SONO
PASS...
LA FO
BRO

...IL MIO LONGINES DEL '59 NON
MENTE - LA CECAGNA MI E AR-
RIVATA ALLE SPALLE, SILEN-
OSA COME UN CORVARO...

••• Festival des 3 Continents •••
« Un critique expert en cinéma japonais est venu me
parler de la scène finale du chat, il m'a dit en plaisantant
"cette scène est tellement perverse que même un
Japonais n'aurait pas pu l'imaginer". Quel compliment !
» : notre entretien avec Yonfan, réalisateur de l'ovni du
festival #N7CherryLane

http://www.lepolyester.com/entretien-avec-yonfan/
翻譯年糕

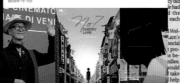

Filmmaker in Venice triumph condemns proteste

Peace Chiu
peace.chiu@scmp.com

Hong Kong filmmaker Yonfan's
first film in a decade and first foray
into animation, is set against the
backdrop of the 1967 leftist riots
against British colonial rule.

It tells of a student at the
University of Hong Kong, Ziming
(voiced by Alex Lam Yak-shun),
who is employed to tutor Meiling
(Zhao Wei), the daughter of a
self-exiled woman, Mrs Yu (Sylvia
Chang Ai-chia), from Taiwan. The
animation is by Zhang Gang.

Yonfan, who was 20 at the time
of the riots, recalled how police
and British troops used to stop the
turbulence caused by "this force
from the north of China", but in
vain.

I arrived in Hong Kong was to
smell the freedom from the sea."

No 7 Cherry Lane, Yonfan's
first film in a decade and first foray
into animation, is set against the

In an impassioned speech
upon receiving his first award at
the world's oldest film festival on
Saturday for No 7 Cherry Lane,
Yonfan thanked Hong Kong for
giving him the freedom to create.

"In 1964, I came back to Hong
Kong from Taiwan, which was
under martial law," he said.

"The first thing that I did when

He said, however, t
force left after six mon
Hong Kong was back to n

He lamented the emer
"another strange force"
later, which had "turne
Kong upside down".

"Now we have lost c
freedom to walk on the
take public transport," he

"It is like the Pandora
opened so that all the e
out from the box."

Yonfan hoped the c
return to normal so that t
could feel free again.

A post on his Faceb
was met with mixed reac
some internet users co
ing him while others
him for blaming protest...

Director and writer Yonfan (second from right) poses in Venice with
actors Tian Zhuangzhuang, Sylvia Chang and Alex Lam. Photo: Reuters

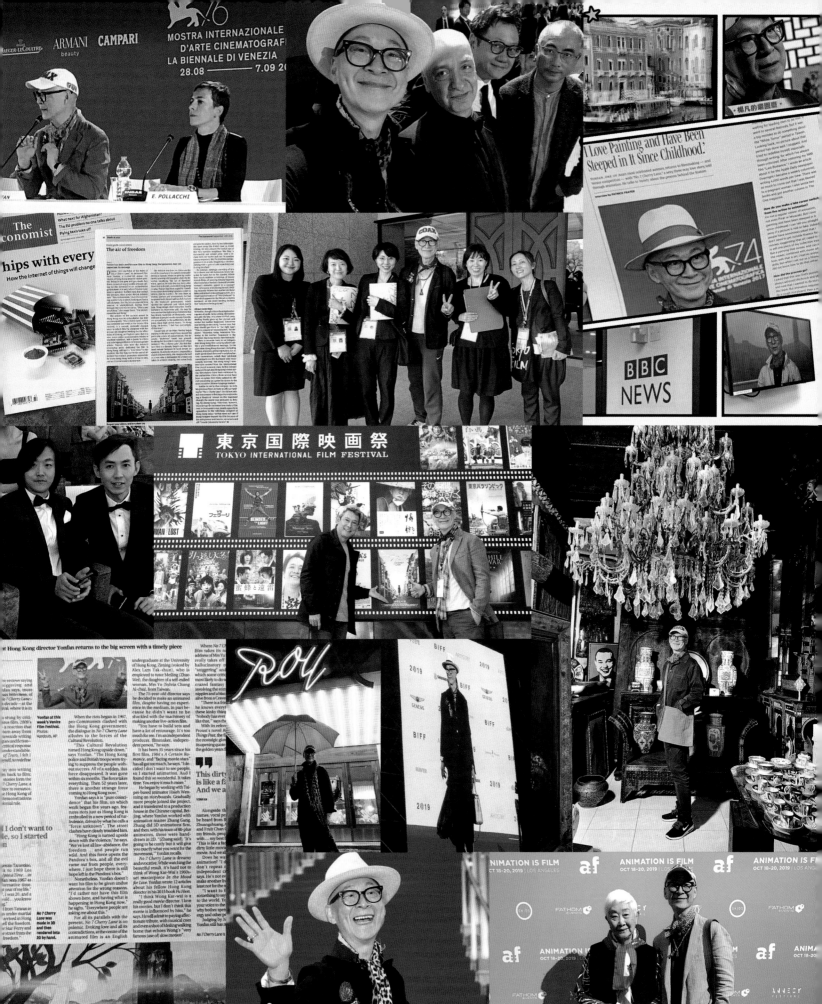

最想念的年月

我特別尊重香港的包容。就像影片開始，巨型的珍寶客機飛入香港，帶來多少商人專業人士和喜愛香港的遊客，或是像自己這樣的新移民，大家在商業上文化上服務上灌溉着香港。香港一直在改變，有好有壞，但是天氣不也一樣，有晴有雨。

來到香港，香港一直沒有把我當外人。一九六七年我二十歲，那年正與文學和電影瘋狂地戀愛，還沒理解是否亂世，一切就都已隨風而去。一九六七年發生太多的事，並不是自己最想回去的日子，但卻是最想念的年月。不知二〇一九年的年輕人，將來又會怎樣回看今天的這一切。

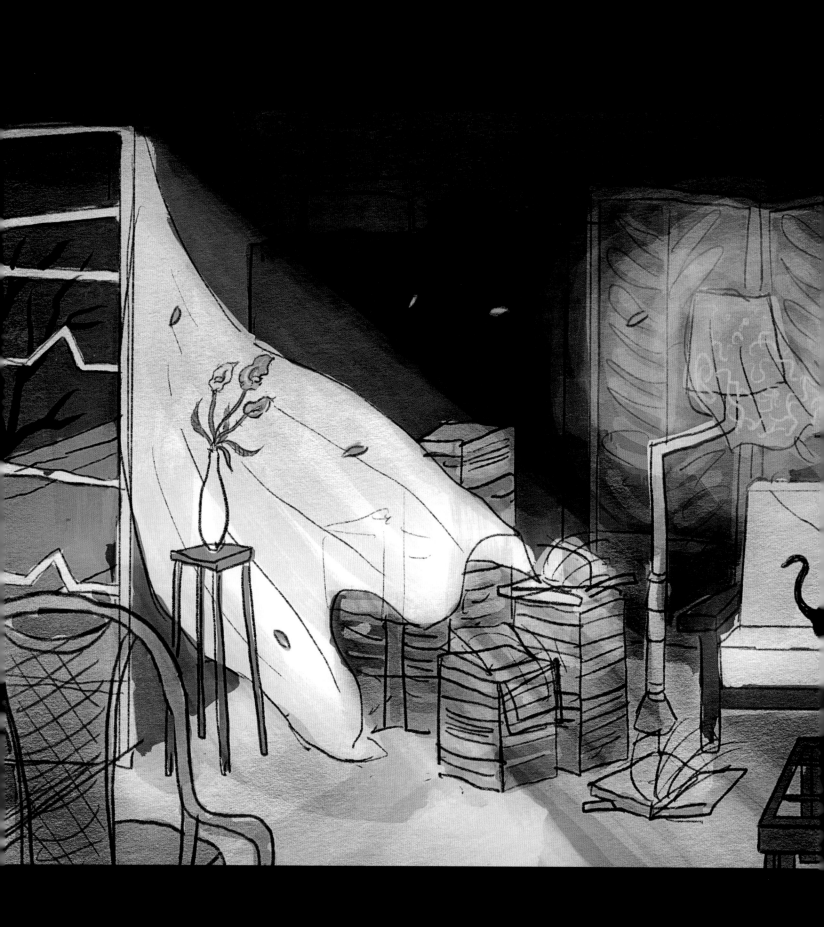

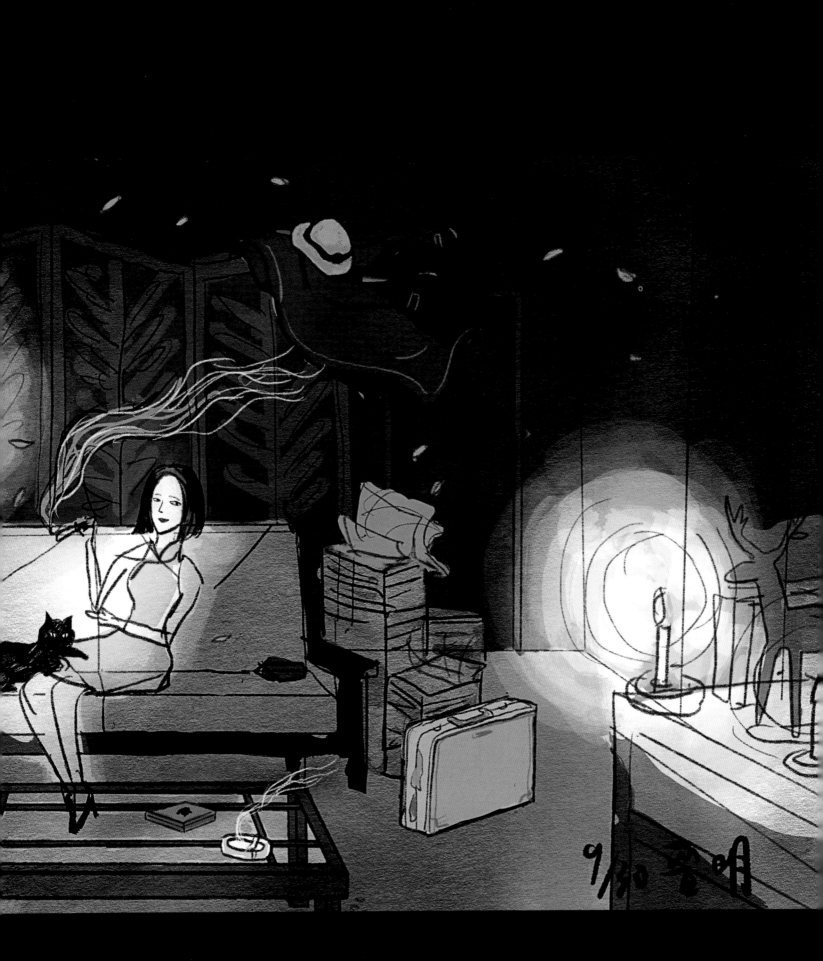

工作人員

出品人 趙之璧 編劇導演 楊凡 動畫總監 張鋼 動畫導演 張鋼 謝文明 監製 姚奇偉 王川 楊世英 聯合監製 王為傑 利雅博 Alain Vannier 製作總監 榮佳琛 藝術總監 馬明 對白總監 王蕙君 美術 楊凡 場景人物造型 謝文明 張鋼 音樂 于逸堯 楊凡 Chapavich Temnitikul 音響設計 石俊健 主題曲《南十字星》BOYoung 剪接 王海霞 合成監製 電腦後期 梁藝凡 作畫監製 黃耀文 動畫總監 電腦圖像 譚曉樂 造型總監 電腦圖像 梁軍凱 聲音主演 蔣雯麗（黃衣女郎）Tiger Wong（書呆子）許鞍華（抽煙的扒手）胡燕妮 焦姣（時裝女郎）田壯壯（阿國）章小蕙（妙玉）張孝全（採花大盜）姚煒（梅太太）Natalia Duplessis（西蒙女士）吳彥祖（路易男爵）馮德倫（Steven）潘迪華（林太太）曾江（警察）林珊珊（小童甲、革命女性）何嘉麗（小童乙、浴室肥仔）陳果（紅貓香煙）葉蘊儀 章小蕙（梅太太的貓）趙薇（美玲）林德信（子明）張艾嘉（虞太太）前期製作 總監 賴俊英 聯合總監 黃鴻端 胡靖 製片 古書榕 製片助理 高佳妍 吳沛容 王顯燁 前期美術 楊凡 謝文明 朱晉明 陳秋苓 馮文俊 前期剪輯 楊凡 謝文明 李逸鋒 分鏡設計 謝文明 柯貞年 朱晉明 林仕杰 郭尚興 簡士閎 角色設計 謝文明 楊秀蘭 李儒鴻 許楚妏 周建安 黃煒柏 背景設計 朱晉明 林以婷 陳秋苓 陳亭宇 李宜庭 周建安 林束勇 許楚妏 吳羽柔 羅晨心 林靜宜 林劭娟 蘇玲玉 戴江 林虹哼 動態腳本 陳又瑀 蕭宇晴 李儒鴻 廖泓為 動態測試 林軒榆 莊禾 黃子芸 鄭信昌 實拍工作隊 執行導演 柯貞年 助理導演 林仕杰 副導 許介亭 製片(梅太太) 賴俊亘 古朝瀚 製片助理 蔡欣昀 攝影 陳克勤 攝影助理 高子皓 黃得祐 美術 陳穎寬 美術助理 胡佳華 造型師 李怡穎 網球教練 莊詠翔 實拍組演員 子明（傅孟柏）虞太太（蔡俏玲）書呆子（石知田）Susan（李喬昕）Steven（黃柏瑋）美玲朋友（林品君 胡珮甄 蔡佳彤）高中生（賴韋先）中期製作 北京青青樹動畫公司 製片 許麗麗 商務製片 劉雅 行政主管 苗佳 法務 劉艷玲 技術支援 王科 動畫原畫製作 高芳 楊娜 李國歡 吳世傑 劉業雲 黎勇強 胡婉如 夏繼煒 馮兵恆 何莉 動畫原畫製作助理 李娜 徐錦馨 黃佳佳 武媚 吳葉穎 陽嵐 動畫監督 李娜 動畫製作 李娜 黃佳佳 徐錦馨 常婉麗 武媚 吳葉穎 唐芷晴 陶瑩瑄 陽嵐 徐維亨 陳乃銓 陳奕 譚樹森 雷智清 陳澤江 劉新 劉琳 楊歡歡 丁亦楠 紀英姿 郭晨婧 李盟 桂雲澤 彭彭 吳越 周堯董 陳華 邱心畑 張蘇婷 彭城 陳明濤 薛夢青 湯凌軒 謝慶棟 原欣 藍宵然 陸小玲 方安華 莫元鴻 黃莉 趙曉華 程思思 王立 張超君 易龍 戴小雨 楊小翠 劉泉 趙瑩萍 上色製作 武冉 徐錦馨 常婉麗 王海霞 武媚 吳葉穎 唐芷晴 陶瑩瑄 陽嵐 韓雅靜 宋爽 李易衡 劉爽 吳蒙王 光華 黃柯榮 高悅 王子浩 陳法軒 魏然 張楠 池磊 丁常璽 祝岩 劉彤 田晨卉 王迪 塗梓豪 陳瑩 張曉雪 薛夢青 彭城 陳明濤 湯凌軒 謝慶棟 原欣 藍宵然 陸小玲 方安華 莫元鴻 滿勁夫 李婉 李袁 李宇 謝雄 王鴻成 郭塞塞 汪文 電腦圖像初稿製作 付賀 劉雷 洪傑 電腦圖像模型製作 梁軍凱 鄧妍 電腦圖像材質貼圖 工海霞 楊薇 關遷 盧晶濤 電腦圖像綁定 閆城昊 張鵬飛 電腦圖像動畫 楊旭 郝蓬萊 姚星宇 付賀 程志 電腦圖像材質貼圖 楊薇 王開開 王歡 石超群 鄭磊 電腦圖像渲染 關遷 康文瑄 楊薇 曹霖 崔一鳴 王悅 後期合成 潘聲帝 楊春風 呂燕 楊旭 向菊玲 郭文躍 合成助理 韓雅靜 王潔 崔一鳴 王悅 鄭佳 背景監製 許強 背景 向菊玲 武冉 劉曉莉 曹佳 趙倩 尹向陸 背景助理 邢濤 劉丹豐 版畫製作 馬赫 對白錄音實拍 李逸峰 秦天 余孝揚 後期

音效製作中心 邵氏影城 音效總監 黃家禧 音響設計 石俊健 混錄 / 混音 石俊健 粵語對白收音及配音剪輯 陳頌恩 范中美 葉德鴻 效果剪接 石俊健 葉德鴻 王博維 配音效果及動效剪接 葉德鴻 范中美 陳頌恩 Dolby Surround 7.1 MBS Studios Limited 對白監製 曾鈺儀 對白錄音 李振中 楊偉強 馮勝恆 對白剪接 李振中 製作經理 張敏儀 製作監製 陳樂敏 DCP 製作 One Cool Production Ltd 音樂 香港 音樂統籌及管弦樂監製 孔奕佳 琵琶 于逸堯 敲擊 Chris Polanco 鋼琴 孔奕佳 合唱 香港音樂劇學院 梁路安 鄭劻俊 黃嘉浚 李嘉倫 盧慧敏 劉卓盈 佘悦庭 黎楚琳 泰國 製片 Donsaron Kovitvanitcha 音樂 Phasura Chanvititkul Kijjasak Kijjaz Triyanond 弦樂編曲 Phasura Chanvititkul /Bill Piyatut H 錄音助理 PhasuraChanvititkul Bill Piyatut H 鋼琴 Teerapol Liu 小提琴 Chitipat Darapong Chot Buasuwan 中提琴 Atjayut Sangkasem 大提琴 Vannophat Kaployke 低音提琴 Pongsathorn Surapab 雙簧管 Nuttha Kuankajorn 單簧管 Yos Vaneesorn 色士風 Kijjasak Kijjaz Triyanond 敲擊 Sittan Chananop 捷克 The City of Prague Philharmonic Orchestra 指揮 Richard Hein 翻譯 Stana Vomacková 音響 Vitek Kral 錄音 Smecky Music Studio 演奏 Bařinka Tomáš Bašusová Michaela Bláhová Alžběta Černý Miloš Drančáková Šárka Elznic Marek Görlich Ivo Midori Hein Richard Houdek Petr Hrda Pavel Hronková EvaChomča Boris Jelinková Dana Josifko Tomáš Kaňka Libor Kušovský Jan Lajčik Milan Lundáková Anna Makovička Vlastimil Maxová Věra Morisáková Irena Nedomová Eva Novotná Aneta Novotný Miroslav Rada Stanislav Sekyra Martin Vomáčková Stanislava Celková částka 電影主題曲《南十字星》主唱 齊豫 于佐依 Zoe 楊默函 BOYoung 曲詞 楊默函 BOYoung 溫健騮 楊凡 編曲 NAMEK《流金歲月》主唱 齊豫 作曲 周啟生 填詞 楊凡 鋼琴 屠穎 錄音 魏宏城 混音 王實恆 編曲 孔奕佳 特別贊助 擺渡人 京劇《貴妃醉酒》主唱 馬玉琪 樂師 侯凱遜 (京胡) 周雅男 (鼓師) 李志剛 (二胡) 侯英 (月琴) 張孝義 (中阮)《第二春》主唱 潘廸華 填詞 易文 Lionel Bart 編曲 Vic Cristobal SP Universal Music Limited《Am I That Easy To Forget》主唱 Jim Reeves 曲 詞 Belew Carl Stevenson W OP Sony Atv Acuff Rose Music SP Sony Atv Music Publishing(Hong Kong)《Jungle Drums》作曲 Ernesto Lecuona 編曲 Chapavich Temnitikul Phasura Chanvititkul 演奏 City of Prague Philharmonic Orchestra 指揮 Richard Hein Universal Music Publishing Ltd 昆曲《折柳陽關》曲詞 明 湯顯祖 主唱 王芳 趙文林 演出 蘇州昆劇院 由電影《鳳冠情事》提供《玫瑰香》曲 小蟲 OP 八格音樂製作經紀有限公司 SP Universal Ms Publ Ltd Taiwan 配樂混音 Soloan 片尾設計 徐梓竣 片尾設計助理 林敬軒 莫豪程 楊凡助理 余孝揚 法律顧問 梁善儀 英文字幕 陸離 古蒼梧 方保羅 Steven Short 法文字幕 Philippe Koutouzis 意文字幕 Antonella Decandia 鳴謝 黃永玉 鍾文略 董橋 王家衛 陳以靳 彭綺華 俞琤 葛福鴻 邁克 古兆申 Terry Lai & Rigo Jesu 毛碩 林奕華 胡恩威 凌梓維 溫紹倫 陳偉楊 陳偉強 Bobbie Wong 陳果 張艾玲 張艾嘉 趙薇 鮑比達 Nelson Shin(Akon Production Ltd) 南京大小餛飩 Wieland Speck 林冠中 杜篤之 戴維 時一修 黃黑妮 張心印 衣淑凡 陳靄玲 仇國仕 Mychael Danna 李烈 林子祥 葉蒨文 Danny Lai 鍾易理 楊慧蘭 OH Jung Wan 旦匡子 趙式芝 陳勝國 藍采如 陶傑 莊嫂 黃麗玲 Stefan Karrer Sabrina Ardizzoni Léonard Haddad 何靜雯 澤東電影有限公司

特別鳴謝 初心映畫

繼園臺七號

楊凡電影

no.7 CHERRY LANE

a film by YONFAN

www.no7cherrylane.com
www.yonfan.com

責任編輯
趙寅

書籍設計
余孝揚
姚國豪

出版
三聯書店（香港）有限公司
香港北角英皇道 499 號北角工業大廈 20 樓
Joint Publishing (H.K.) Co., Ltd.
20/F., North Point Industrial Building,
499 King's Road, North Point, Hong Kong

香港發行
香港聯合書刊物流有限公司
香港新界大埔汀麗路 36 號 3 字樓

印刷
宏亞印務有限公司
香港柴灣豐業街 8 號宏亞大廈 13 樓

版次
2020 年 7 月香港第一版第一次印刷

規格
特 8 開（230mm x 280mm）192 面

國際書號
ISBN 978-962-04-4680-1

三聯書店
http://jointpublishing.com

JPBooks.Plus
http://jp-books.plus